이건희
컬렉션

일러두기 I

• 이 책에는 '이건희 컬렉션'에 포함되는 작품은 물론이고, 컬렉션에 포함되지는 않으나 작가의
 세계를 이해하는 데 도움이 되는 다른 대표작들도 함께 실었습니다.

• '이건희 컬렉션'에 해당하는 작품에는 작품명에 *표기를 하여 다른 대표작들과 구분하였습니다.

• 이 책에 소개된 '이건희 컬렉션' 작품은 2021년에 공개된 발표 리스트를 기준으로 하였으며
 그중 일부를 실었음을 밝힙니다.

일러두기 II

• 도서에는 겹낫표《 》를, 미술품, 영화, 잡지, 시에는 홑낫표〈 〉를 사용했습니다.

• 외국 인명이나 지명 등 고유명사는 국립국어원의 외래어표기법에 따라 표기하되 원어는
 병기하지 않았습니다.

• 각 작품의 정보는 화가명, 작품명, 제작연도, 기법, 크기, 소장처의 순으로 정리했습니다.
 작품 크기는 세로×가로로 표기했습니다.

• 각 작품의 도판은 저작권자의 사용 허가를 받아 게재한 것입니다. 각 작품의 저작권자는
 〈작품 목록 및 저작권표시〉에 표기했습니다.

• 퍼블릭 도메인 저작물의 경우 저작물 자유 이용 허락 표시(CCL)에 근거해 사용했습니다.

• 저작권자를 찾지 못해 게재 허락을 받지 못한 일부 도판에 대해서는 저작권자가 확인되는 대로
 게재 허락을 받고 통상의 기준에 따라 사용료를 지불하겠습니다.

이건희 컬렉션

내 손안의 도슨트북

SUN 도슨트 지음

서3삼독

CONTENTS

제1전시실

한국미술명작

저자의 글 | 우리나라에도 이런 미술관 하나쯤 있었으면 • 006

김환기 | 산울림 / 여인들과 항아리 • 017

유영국 | 작품(1974) / 작품(1972) / 산 • 045

박수근 | 절구질하는 여인 / 아기 업은 소녀 / 유동 • 067

나혜석 | 화령전작약 • 087

이중섭 | 황소 / 흰소 / 가족과 첫눈 • 105

장욱진 | 나룻배 / 소녀 / 공기놀이 • 129

김홍도 | 추성부도 • 147

정선 | 인왕제색도 • 165

해외
미술
명작

파블로 피카소 | 검은 얼굴의 큰 새 • 183

호안 미로 | 구성 • 199

살바도르 달리 | 켄타우로스 가족 • 215

마르크 샤갈 | 붉은 꽃다발과 연인들 • 229

폴 고갱 | 파리의 센강 • 243

클로드 모네 | 수련이 있는 연못 • 263

오귀스트 르누아르 | 책 읽는 여인 • 281

카미유 피사로 | 퐁투아즈 시장 • 301

작품 목록 및 저작권 표시 • 320

참고한 책들 • 326

우리나라에도 이런 미술관 하나쯤 있었으면

우리 한국인은 세계 어느 국민에게도 뒤지지 않을 만큼 열정적으로 예술을 사랑한다. 해외여행을 할 때도 없는 시간을 쪼개 미술관이나 박물관을 꼭 찾는 사람들이 많다. 나 또한 미술을 좋아해 참 많은 미술관을 찾아다닌다. 책에서나 보던 미술 작품 앞에 서면 주체하기 어려울 만큼 커다란 흥분을 경험하기도 한다. 전 세계인이 하나의 미술 작품 앞에서 인종과 국가에 상관없이 감동으로 어우러져 함께하는 모습을 보노라면, '우리나라에도 전 세계인이 함께할 수 있는 미술관 하나쯤은 있으면 좋을 텐데'라는 기대가 스멀스멀 피어난다.

미국 로스앤젤레스의 '게티센터'에서는 석유 재벌이었던 장 폴 게티가 평생에 걸쳐 수집한 모든 예술품을 소장 및 전시하고 있다. 무려 12년의 기간에 약 1조 2000억 원의 공사비를 들여 세워진 이 미술관은 1997년에 처음 문을 열었다. 면적이 약 44만 5000제곱미터인데, 이는 우리나라 여의도 공원의 두 배

에 해당하는 크기이다.

영화 〈올 더 머니〉에서 그려진 장 폴 게티는 손자가 납치되었을 때조차 돈에 대한 애착을 놓지 않았던 사람이다. 그런 사람이 지은 미술관이 맞나 싶을 정도로 너무나 멋지게 지어진 게티센터를 찾을 때마다 감탄과 부러움이 한꺼번에 몰려온다. 더구나 게티센터는 모든 사람에게 무료로 개방하고 있다. 다시한번 '우리나라에도 이런 미술관 하나쯤 있으면 좋겠다'라는 바람이 스멀스멀 피어오른다.

르네상스 시대 이탈리아의 명문가였던 메디치 가문은 제약업으로 돈을 벌어 1397년에 은행을 설립했고, 금융업으로 번 돈을 레오나르도 다빈치, 미켈란젤로와 같은 작가들을 후원하는데에 사용했다. 이는 후에 이탈리아의 '우피치미술관'을 설립하는 기반이 되었다.

미국의 '메트로폴리탄미술관'에서는 석유왕이라 불리는 존 데이비드 록펠러의 손자인 넬슨 록펠러가 1969년에 기증한 약 3,000점의 작품들로 꾸며진 '마이클 록펠러 윙' 전시관을 만날수 있다. 전시관의 이름은 넬슨 록펠러의 아들 이름을 딴 것이다. 같은 석유왕의 며느리인 애비 올드리치 록펠러는 친구 두 명과 함께 1929년에 '모마MoMA'라는 별칭으로 더욱 익숙한 '뉴욕현대미술관'을 만드는 데 커다란 기여를 했다. 이 미술관에는 그녀의 이름을 딴 '애비 올드리치 록펠러 가든'이라는 조각공원이 조성되어 있다.

프랑스의 '루브르박물관'은 베르사유궁전이 완성된 후 왕의

보물창고로 쓰이다가 시민들에게 공개되어 지금의 세계적인 미술관이 되었다. 발전소를 리모델링해서 만든 영국의 '테이트 모던'도 설탕 사업가였던 헨리 테이트의 소장품 기증으로 시작했다. 이쯤 되면 '우리나라에도……'라는 간절한 바람이 또 다시 피어오른다.

2021년 4월 28일, '이건희 컬렉션'이 처음 발표되었을 때 총 2만 3181점에 이르는 방대한 규모도 놀라웠지만, 무엇보다 기쁘고 반가웠던 것은 해외 미술관에서나 볼 수 있었던 클로드 모네, 폴 고갱, 살바도르 달리, 마르크 샤갈, 파블로 피카소 등의 작품을 우리나라 미술관에서 언제든 만날 수 있다는 점이었다. 그저 우리나라에 그 작품들이 있다는 자체만으로도 너무 기분이 좋고 뿌듯하다.

또 미술책에서만 볼 수 있었던 겸재 정선, 단원 김홍도, 김환기, 이중섭, 박수근, 장욱진, 나혜석 등 국내 작가들의 작품을 미술관에서 직접 감상할 수 있다는 점도 고무적이다. 그동안 우리나라의 여러 미술 작품들이 탁월한 예술적 가치에도 불구하고 해외 미술계에 많이 알려지지 않아서 매우 아쉬웠는데, 이번 기회에 그 아쉬움을 만회할 수 있으면 좋겠다는 생각도 든다. 이제 우리에게도 전 세계 미술 애호가들이 일부러 찾아와 작품 앞에서 감동으로 함께 어우러지는 미술관 하나쯤 가질 수 있겠다 싶은 희망이 생겨난다. 오랫동안 간절한 바람에 머물 수밖에 없었던 '우리나라에도……'가 첫발을 내딛는 것

같아 가슴이 뛴다.

'세기의 기증'이라 불리는 '이건희 컬렉션'의 가치를 금액으로
환산하면 얼마나 될까. 전문가들이 감정한 금액은 2조에서 3조
원 가까이 된다고 한다. 클로드 모네의 〈수련이 있는 연못〉 한
점의 가치만 해도 800억 원 이상일 것으로 추정된다. 국립현대
미술관의 일 년 예산이 약 700억 원이라는 점을 참작하면 정
말 어마어마한 금액이라는 점을 알 수 있다.

하지만 작품의 가치를 숫자로만 평가할 수는 없다. '이건희 컬
렉션'의 가장 큰 가치는 지금까지 우리가 보기 어려웠던 국내
외의 위대한 미술품을 바로 우리나라에서 직접 만날 수 있게
되었다는 점이다. 그리고 더욱 중요한 것은 여기에서 끝나지
않고 앞으로 만들어갈 미래이다. '이건희 컬렉션'을 계기로 우
리나라에도 세계적인 미술관이 세워질 수 있도록 하려면 우리
의 관심과 참여가 무엇보다 중요하다.

마지막에 '이건희 컬렉션' 작품 리스트에서 빠진 파블로 피카
소의 〈도라 마르의 초상〉, 마크 로스코의 〈무제〉, 게르하르트 리
히터의 〈두 개의 촛불〉, 알베르토 자코메티의 〈빈터〉, 프랜시스
베이컨의 〈방 안에 있는 인물〉, 르네 마그리트의 〈빛의 제국〉,
로이 리히텐슈타인의 〈행복한 눈물〉 등을 우리는 기억한다. '이
건희 컬렉션'에 대한 우리의 사랑과 기대가 클수록 이 작품들을
만나기까지의 시간도 더욱 짧아지지 않을까 기대한다. 기다림
이 있어 행복하다.

컬렉터 이건희가 수집한 작품들을 보면, 예술 작품에 대한 애착과 안목이 상당한 것으로 보인다. 우리가 잘 알고 있는 작가의 전성기 시대 작품뿐만 아니라 한 예술가의 전체 생애에 따른 작품 변화의 흐름을 알아야만 구매할 수 있는 것도 상당히 많다. '굳이 저런 작품까지?'라고 할 수 있는 것도 작가의 예술 흐름에 전환점이 되는 중요한 작품으로 평가받기도 하는데 그러한 예술품들도 상당히 많이 수집하였다. 또한 우리 작품에 대한 수집을 소홀히 하지 않은 것에 감사하다. 국제 예술계에서 우리 작품이 다소 평가절하되어 있다고 생각하는데 컬렉터 이건희는 이러한 것에 흔들림 없이 좋은 작품이라고 생각하면 주저함 없이 수집한 것으로 보인다.

"이건희 컬렉션 작품이 다들 대단하다고 하는데, 정작 그 이유는 잘 모르겠다"라고 하는 분들, "미술은 아는 만큼 보인다던데 이건희 컬렉션 전시회 가기 전에 작품들에 대해 알고 싶다"라고 하는 분들, 그리고 '이건희 컬렉션' 작품이 주는 감동을 두 배로 느끼고 싶은 분들이 이 책과 함께하면 좋겠다. 이미 이건희 컬렉션 작품을 만나고 온 분들이라면 이 책을 읽으면서 그때의 설렘과 감동을 다시 한번 느낄 수 있기를 바란다.

이 책에서는 '이건희 컬렉션' 가운데 국내 작가 여덟 명과 해외 작가 여덟 명의 작품 스물다섯 점을 소개한다. '이건희 컬렉션'에 포함되지 않았지만, 작가의 예술세계를 이해하는 데 도움이 될 만한 작품들도 함께 소개한다. 우리 한국인이 특히 좋아하

는 작가와 작품, 미술사적으로 중요한 역할을 한 것으로 평가 받는 작가와 작품을 선정하기 위해 많은 고민을 했다. 한 권의 책에 모두 담을 수 없어서 이번에 함께 소개하지 못하는 작품 들이 더 많은데, 아쉽지만 다음을 기약하기로 한다. 또 '이건희 컬렉션'에 포함된 작품을 최선을 다해 확인했으나 미공개작이 많아 놓친 부분이 있을 수 있다는 점에 대해서는 미리 양해를 구한다.

책을 만드는 과정 내내 놀라운 능력을 보여준 어벤저스팀 출판사 서삼독에 진심으로 감사드린다.

이정관 여사님, 정현영 님과 결&울,
사랑합니다.

<div align="right">SUN 도슨트</div>

김환기 | 산울림 / 여인들과 항아리

유영국 | 작품(1974) / 작품(1972) / 산

박수근 | 절구질하는 여인 / 아기 업은 소녀 / 유동

나혜석 | 화령전작약

이중섭 | 황소 / 흰소 / 가족과 첫눈

장욱진 | 나룻배 / 소녀 / 공기놀이

김홍도 | 추성부도

정선 | 인왕제색도

up their brushes,
settings such as local
sing new forms of art,
mbued the tumultuous
Kim Whanki, Yoo
un, and Lee Jungseop
one of Korean art,
makes up an especially
un-hee Collection.

제1전시실

한국
미술
명작

SUN Docent

얼마 전 한 온라인 커뮤니티에 세계에서 가장 비싼 가격에 거래된 명화의 목록이

발표되었다. 상위에 있는 작품 중 폴 세잔의 〈카드놀이 하는 사람〉과 파블로 피카

소의 〈꿈〉은 각각 2억 7440만 달러(약 3000억 원)와 1억 5850만 달러(약 1700억 원)

에 거래되었다고 한다.

그럼 우리나라의 화가들은 어떨까. 한국의 미술품 최고가를 몇 차례 갱신한 김환

기의 작품 중에서도 가장 비싸게 거래된 〈우주 05-IV-71 #200〉의 거래가격은 약

132억 원이다. 이 소식을 뉴스로 접한 많은 사람이 한국의 미술품이 100억대에

거래되다니 정말 대단하다고 생각했을 것이다.

하지만 나는 그동안 우리 스스로 우리나라의 미술품에 가치를 부여하는 데 있어

서 조금은 인색했다는 생각이 든다. 해외의 유명 화가들 작품에 열광하는 것만큼

과연 우리나라 화가들의 작품에도 관심을 기울이고 가치를 발견하려고 했는지 묻

는다면, 나부터도 그렇다고 자신 있게 대답하기 어려운 것이 사실이다.

어쩌면 주식시장에서의 '코리아 디스카운트'가 문화시장에도 적용되고 있는 것일

지도 모르겠다. 김환기의 작품에서 느끼는 감동이 피카소의 작품에서 느끼는 감

동의 10분의 1은 아닐진대 말이다.

BTS의 음악에 전 세계인이 하나 되어 춤추고 노래한다. 영화 〈기생충〉과 드라마

〈오징어 게임〉과 같은 한국의 콘텐츠가 세상 모두에게 감동을 전하고 있다. 한국

문화의 글로벌 영향력이 점점 더 커지고 있는 이 시대에 우리의 미술품도 세계 무대에서 더 많은 사람과 감동을 나눌 수 있기를 기대해본다.

이러한 기대가 그리 먼 꿈은 아닐지도 모르겠다. '이건희 컬렉션'의 총 2만 3181점의 작품 가운데 국립중앙박물관에 기증된 고미술품만 2만 1693점이다. 국립현대미술관에 기증된 한국 작품은 1369점이고, 외국작품은 119점이다. 우리 한국의 미술품 수가 월등히 많다. '이건희 컬렉션'은 우리 문화와 미술품에 대한 감동과 애정을 느낄 좋은 기회를 제공한다는 점에서 더욱 반갑고 소중하다.

제1전시실에서는 한국 추상미술의 거장 김환기의 거대한 전면점화, 그리고 또 다른 추상미술의 거장 유영국이 그린 숭고하면서도 단순한 산의 아름다움을 감상할 수 있다. 또 국민 화가 박수근이 화강암에 새기듯 단단하게 그린 엄마와 누나들, 우리 민족의 한과 강인한 생명력이 동시에 살아 있는 이중섭의 황소, 작고 심플한 화면에 진실한 자연의 모습을 담은 장욱진의 나룻배와 가로수 그림, 우리나라 최초의 여성 서양화가 나혜석의 희귀작도 만날 수 있다. 마지막으로 소개하는 정선과 김홍도의 그림은 값어치를 매길 수 없을 만큼 귀중한 미술품이면서 우리나라의 국보이고 보물이기도 하다.

Kim Whanki

1913~1974

김환기

산울림

여인들과 항아리

김환기
산울림 19-Ⅱ-73 #307*
1973년
코튼에 유채
262×213cm
국립현대미술관
ⓒ(재)환기재단·환기미술관

울림,
그리고 전율

김환기가 오랫동안 쓴 일기와 산문을 모은 에세이집《어디서
무엇이 되어 다시 만나랴》에 실린 1973년 3월 11일의 일기는
이렇게 기록되어 있다.

> 근 20일 만에 #307번을 끝내다.
> 이번 작품처럼 고된 적이 없다.
> 종일 안개비 내리다.

1973년 2월 19일 일기에 "금년 들어 처음 대작 시작"이라고 적고
이십여 일간의 산고를 거쳐 마침내 〈산울림 19-II-73 #307〉을
완성한 후에 적은 일기다. 단 세 줄의 일기에서 그가 창작에 쏟
아부었을 엄청난 에너지가 고스란히 느껴진다.

〈산울림 19-II-73 #307〉은 김환기 예술세계의 정수라 할 수
있는 '전면점화'의 완성 단계를 보여주는 작품이다. 전면점화
는 이름 그대로 그림의 전체 화면에 통일된 색조의 무수한 점
들로 가득 채워진다. 그리고 이 점들은 사각형의 선들로 둘러
싸여 있다.

산울림이 동심원을 그리면서 퍼져나간다. 흰색의 선 안에서 동

심원은 세 방향으로 퍼져나간다. 동심원이 중첩되면서 무늬가 만들어지고 울림은 더 크게 퍼져나간다. 하나의 파동이 또 다른 파동을 부르면서 무한대로 확장되는 우주의 공간이 만들어진다. 흰색의 선 밖에서 파동은 완만한 곡선을 그리며 더 큰 울림으로 퍼져나간다.

흰색의 선은 그린 게 아니고 그리지 않고 남겨둠으로써 만들어진 선이다. 푸른 점들이 조금씩 번지며 만들어낸 작은 무늬가 경계를 흐릿하게 만들면서 또 다른 울림을 만들어낸다.

멀리서 보면 크고 작은 물결이 중첩되어 동심원을 그리며 퍼져나가는 듯 보이지만, 가까이에서 들여다보면 제각각 다른 모양의 점들이 사각형의 틀에 둘러싸여 작은 우주를 이루고 있다. 작은 우주가 모여 더 큰 우주를 만들고 더 큰 우주들이 모여 무어라 이름 붙일 수 없는 신비로운 세계를 창조하고 있다.

더 이상의 설명은 의미 없다. 김환기의 작품은 그 세계 앞에 섰을 때, 비로소 완성되는 듯하다.

전율.

김환기의 한국적인 미술은 어떻게 시작되었나

한국 추상미술의 거장 김환기는 서양미술에 한국적 정서를 접목함으로써 한국 모더니즘을 구축한 대표적인 화가이다. 초창기에는 한국적 정서로 표현한 달항아리, 해, 달, 구름, 나무, 사슴, 학, 매화, 한국 여인 등을 주요 모티브로 반추상 작품을 선보였고, 1970년 이후 시작된 후반기에는 전면점화와 같은 완전추상으로 나아갔다.

김환기는 1933년 일본대학 예술학원 미술부에서 공부할 때 유럽에서 공부하고 온 친구들을 통해 파블로 피카소의 입체파나 앙리 마티스의 야수파와 같은 당시 서양미술의 흐름을 접하고 경험한다.
이때부터 김환기는 서양미술의 형식에 한국적인 아름다움을 담아내는 데에 관심을 가졌다. 1970년대 미국 뉴욕에서 전면점화로 작품 활동의 절정기를 이루었을 때도 가장 한국적인 아름다움과 정신을 추구했다.

1935년 졸업반에 올라가서 당시 권위 있는 단체전 중 하나였던 이과전二科展에 〈종달새 노래할 때〉라는 작품을 출품한다. 《어디서 무엇이 되어 다시 만나랴》에 수록된 〈처녀출품〉이라는 글에서 김환기는 "모델은 없이 제작했으나 누이동생 사진

김환기
종달새 노래할 때
1935년
캔버스에 유채
178×127cm
원작 망실
ⓒ(재)환기재단·환기미술관

을 보며 머릿속으로 그렸던 작품"이라고 설명한다.

작품에는 고향이었던 안좌도의 푸른 바다, 구름, 하늘, 버드나무, 둥지의 새알 등이 함께 표현되어 있다. 그의 말을 빌리자면 "종달새가 노래하기 시작하는 봄이면 살았나 죽었나 한계를 모를 정도로, 하여간 무엇인지 모를 것들이 느껴지기만 하던 내 고향"을 표현한 것이다.

당시가 일제강점기였던 것을 고려하면 이처럼 한국적인 색채가 짙은 작품을 그릴 수 있었던 그의 용기가 새삼 대단하게 느껴진다.

사실적인 묘사보다는 대상의 몸과 주변 사물들을 도형적 형태로 단순화한 데서 입체주의와 초현실주의적인 분위기도 느낄 수 있다. 〈종달새 노래할 때〉로 김환기는 첫 입선을 한다.

화가 김환기의 시작이었다.

평생의 연인이자 조력자,
김향안을 만나다

일본대학 예술학원을 졸업하고 1937년 한국으로 돌아온 김환기는 한국에 정착해 자신의 업을 이어가길 바라는 아버지의 뜻에 따라 결혼하고 아이도 낳는다. 그러다 1942년 부친이 사망하자 소작농들의 빚을 탕감해주고 재산을 정리하고는 아내와도 이혼했다.

이후 일본인 잡지 편집자이자 시인인 노리다케 가쓰오의 소개로 두 번째 아내 변동림을 만난다. 당시 변동림은 남편이었던 시인 이상을 잃고 슬픔에 빠져 지내던 터라 처음에는 김환기를 그다지 마음에 두지 않았다. 두 사람은 오랫동안 편지를 주고받다가 결국 사랑에 빠지게 된다. 하지만 변동림은 집안에서 김환기를 못마땅해하자 가족들과 인연을 끊겠다며 집을 나와버린다. 그러곤 김환기의 성과 어릴적 이름인 '김향안'으로 바꾼다.

마침내 1944년 김환기는 평생을 함께할 연인이자 동반자 김향안과 성대한 결혼식을 올린다. 〈향수〉의 시인 정지용이 사회를 보고, 최초의 서양화가인 고희동이 주례를 섰다. 예술가였던 김용준이 살던 성북동의 집을 사서 '수향산방'이라 이름을 짓고 그곳에서 신혼생활을 시작했다. 수향산방은 김환기의 호인 수화樹話와 향안의 앞글자를 따서 지은 이름이었다.

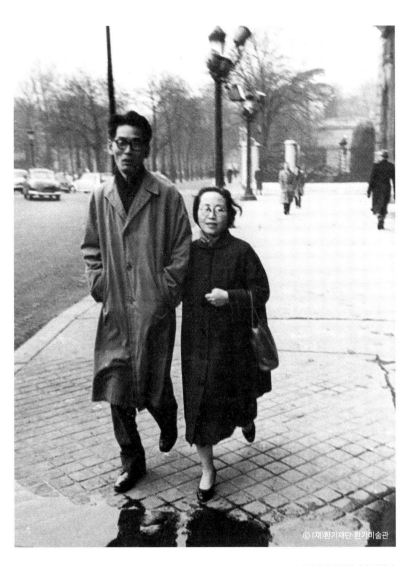

1957년 파리에서의 김환기와 김향안.

항아리 사랑이 시작된
수향산방 시절

수향산방 시절에 김환기와 김향안은 그림을 전시하고 판매할 수 있는 종로화랑을 열어 운영한다. 이때 김환기는 화려하고 귀족적인 고려청자와 달리 수수하고 소박한 조선백자와 목가구의 매력에 흠뻑 빠져 많이 사 모으게 된다. 이것이 김환기의 그림에서 조선백자와 항아리가 모티브로 자주 등장하게 된 배경이다.

김환기는 문학 잡지에 시와 수필을 발표한 문학인이기도 했다. 자신이 그린 항아리 그림에 부쳐 〈이조 항아리〉라는 아름다운 시를 짓기도 했다. 시에서 김환기는 "지평선 위에 항아리가 둥그렇게 앉아 있다"라며 항아리를 둥근 달에 비유했다. 우리가 지금은 익숙하게 쓰고 있는 '달항아리'라는 말도 김환기가 처음 쓴 표현으로 알려져 있다.

《어디에서 무엇이 되어 다시 만나랴》에 수록된 〈항아리〉라는 제목의 산문을 보더라도 김환기의 항아리에 대한 애정이 얼마나 대단했는지 고스란히 드러난다.

나는 아직 우리 항아리의 결점을 보지 못했다. 둥글다 해서 다 같지가 않다. 모두가 흰 빛깔이다. 그 흰 빛깔이 모두가 다르다.

단순한 원형이, 단순한 순백이, 그렇게 복잡하고, 그렇게 미묘하고, 그렇게 불가사의한 미를 발산할 수가 없다. 고요하기만 한 우리 항아리엔 움직임이 있고 속력이 있다. 싸늘한 사기이지만 그 살결에는 따사로운 온도가 있다. 실로 조형미의 극치가 아닐 수 없다. 과장이 아니라 나로선 미에 대한 개안開眼은 우리 항아리에서 비롯했다고 생각한다. 둥근 항아리, 품에 넘치는 희고 둥근 항아리는 아직도 조형의 전위에 서 있지 않을까.

가장 한국적인 것을
가장 세계적인 것으로

김환기는 스스로 "나는 조형과 미와 민족을 우리 도자기에서 배웠다. 지금도 내 교과서는 바로 우리 도자기일지도 모른다"라고 말했을 만큼 항아리를 주제로 한 작품들에 많은 열정을 기울였다. 특히 1956년부터 1959년까지 파리에서 보낸 기간에 한국적인 선과 색채를 지닌 항아리에 추상이라는 서구적 형식을 덧붙여 독창적인 추상의 세계를 열어가기 시작했다.

1957년에 파리에서 C형에게 보낸 편지를 보면 "내 예술은 하나 변하지가 않았소. 여전히 항아리를 그리고 있는데 이러다간 종생 항아리 귀신만 될 것 같소"라고 쓰기도 했다.

당시 문화예술의 중심지였던 파리에서 보낸 삼 년 동안 김환

김환기
매화와 항아리
1957년
캔버스에 유채
55×37cm
환기미술관
ⓒ(재)환기재단·환기미술관

기는 화가로서 자신의 본질과 고유성을 가장 잘 드러낼 수 있는 한국적인 그림을 그려야 한다는 생각에 더욱 매달렸다. 혹시라도 의도치 않은 영향을 받거나 자신의 색을 잃어버릴까봐 루브르박물관에도 가지 않았다고 한다. 가장 한국적인 것이 결국 세계에서 통할 것이라는 믿음과 그것을 실현하고자 했던 그의 의지가 얼마나 대단했는지 가히 짐작해볼 수 있다.

김향안의 지원도 절대적이었다. 이전부터 파리에 가고 싶다고 했던 김환기를 위해 김향안은 피난길에도 불어 공부에 미술평론가 공부까지 열심히 했다. 그러곤 김환기보다 일 년 먼저 파리로 날아가 다양한 분야의 예술가들과 교류하면서 파리, 니스, 브뤼셀 등에서 김환기가 전시회를 열 수 있도록 헌신적으로 지원했다.

〈매화와 항아리〉에서 보듯 김환기의 항아리 그림에는 매화가 많이 등장한다. 매화는 조선의 선비들이 사랑한 사군자 중 하나이다. 서양화 안에 한국의 회화 전통인 문인화를 녹여내려 했던 것일까? 김환기는 매화뿐 아니라 산, 나무, 해, 달과 같은 자연을 둥글둥글하게 그려 항아리와 함께 배치했다. 김환기가 발견하고 감탄한 항아리의 조형미는 자연의 아름다움과 어우러져 극치를 이루었다.

다양한 한국적 오브제로 가득한
여인들과 항아리

〈여인들과 항아리〉는 1950년대 6·25전쟁이 끝날 무렵 삼호그룹의 정재호 회장이 집을 새로 지으면서 벽화용으로 주문한 작품으로 알려져 있다. 1960년대에 삼호그룹이 미술시장에 내놓은 이후 1980년대 초에 가나아트 이호재 회장의 중개로 '이건희 컬렉션'에 추가되었던 것으로 추정된다.

1985년 중앙일보 사옥이 문을 열면서 한동안 걸려 있었는데, 같은 건물에 있던 호암갤러리의 다른 작품들을 초라하게 만든다는 이유로 한동안 용인 수장고에 있다가 '이건희 컬렉션 특별전'을 계기로 다시 모습을 드러냈다.

〈여인들과 항아리〉는 김환기의 작품들 가운데 크기 면에서 가장 큰 작품이지 않을까 싶다. 마치 현대적인 고구려 벽화를 보는 듯한 느낌도 든다.

한편으론 다른 항아리 그림에서 보였던 오브제들을 한곳에 모두 모아놓은 듯한 느낌도 있다. 항아리를 든 여인들, 사슴, 조선백자, 꽃을 비롯해 한국의 전통적인 문양까지 다양한 오브제들로 가득하다.

먼저 항아리를 든 여인들을 살펴보자. 세 여인이 서 있고, 그 사이에 두 여인과 한 여인이 앉아 있고, 앉아 있는 두 여인 뒤

로 또 서 있다. 참 조화롭게 배치했다.

서 있는 세 명의 여인은 머리에 이든 어깨에 지든 가슴에 품든 모두 항아리를 들고 있다. 조선백자에 고려청자도 있다. 역동 적이면서도 지혜로운 우리 여인의 모습 그대로이다. 한복을 입 고 앉아 있는 여자아이들의 표정에서는 활달한 생기가 느껴진 다. 꼭 다문 빨간색의 작은 입술이 너무나 귀엽다.

그림 한가운데에는 빨간 매화를 입에 문 빨간 뿔의 수사슴이 있다. 늠름해 보이기보단 왠지 로맨틱해 보이는 것 같다. 사슴 의 옥색도 아름답다. 고구려 벽화를 비롯해 우리 민족의 전통 그림에 자주 등장하는 사슴을 현대적으로 잘 풀어냈다.

꽃을 파는 수레와 새장 뒤에 앉아 있는 노점 소녀, 저 뒤에 단 순화된 나무들과 조선 남대문의 모습도 너무나 정겹다. 전체적 인 배경을 조각조각으로 붙여놓은 모습이 우리의 전통적인 오 색 조각보를 떠올리게 한다. 여러모로 한국적인 요소를 현대적 으로 잘 풀어낸 작품이다.

김환기
*여인들과 항아리
1950년대
캔버스에 유채
281.5×567cm
국립현대미술관
ⓒ(재)환기재단·환기미술관

뉴욕에서의
또 다른 실험과 도전

김환기는 1963년 상파울루 비엔날레에 한국대표로 참가해 회화부문 명예상을 받는다. 이때 대상을 받은 미국의 추상화가 아돌프 고틀리브의 작품을 접하는데, 이를 계기로 새로운 현대미술의 중심지로 떠오른 뉴욕에서 또 다른 도전을 펼쳐보기로 한다. 김환기는 1963년 상파울루 비엔날레를 경험한 후 곧장 미국 뉴욕으로 떠나며, 1964년 록펠러재단의 지원을 받는다. 1959년 약 삼 년간의 파리 생활을 정리하고 한국에 들어온 지 사 년 만이었다.

뉴욕에서 세상을 떠나기 전까지 김환기는 십여 년간 다양한 실험을 펼치며 평생을 바쳐 갈구해온 자신의 추상미술을 완성한다. 전면점화 시리즈는 바로 뉴욕에서 활동하던 중 탄생했다. 그는 전면점화를 통해 자연의 본질에 더욱 다가서는 한편 한국적이면서 독창적인 추상을 완성하기 위해 자기 자신을 한계까지 몰아붙이며 치열하게 분투했다.

뉴욕에서의 활동 시기를 대개 1970년 이전과 이후로 나누는데, 그 이유는 1970년 이후부터 점과 선만의 완전한 비대상으로 화면 전체가 변화하기 때문이다. 독창적인 양식을 만들어내기 위한 숱한 실험과 도전이 뉴욕에 온 지 수년 만에 점화의

김환기는 한국적인 아름다움을 최고 경지로 끌어 올리는 동시에
끊임없이 예술적인 도약을 시도하며 세계로 나아갔다.
사진은 1972년 뉴욕 아틀리에에서의 모습.

양식으로 발전해 전면점화로 자리를 잡게 된 것이다.

반추상에서 완전추상으로의 변신을 확실하게 알린 대표적인 작품이 바로 1970년 한국미술대상전에서 대상을 받은 '어디서 무엇이 되어 다시 만나랴' 연작인 〈10-Ⅷ-70 #185〉이다. 먹 색에 가까운 짙은 푸른색의 작은 점들로 이루어진 전면점화는 분명 서양화인데 수묵화 느낌이 강하게 난다. 쉰한 살에 새로 운 도전에 나섰던 김환기가 이루어낸 예술적 변모이다.

뉴욕에서 그려진 작품들에는 대부분 제목 대신 아라비아 숫자 와 로마 숫자가 쓰여 있다. 제목을 통해 작품에 대한 선입견을 주고 싶지 않다는 의도이다. 여기에서도 자신만의 추상을 완성 해가려는 김환기의 고집을 엿볼 수 있다.
하지만 숫자에 아무런 의미가 없는 것은 아니다. 앞의 세 개 숫 자는 작품을 그리기 시작한 날짜이고, # 기호 다음의 숫자는 작품 번호이다.

신비로운 빛깔의 세계, 전면점화 시리즈

뉴욕 생활은 경제적으로도 육체적으로도 힘들었지만, 무엇보 다 힘든 건 한국에 두고 온 가족과 친구들에 대한 그리움이었

김환기
10-VIII-70 #185(어디서 무엇이 되어 다시 만나랴 연작)
1970년
코튼에 유채
292×216cm
환기미술관
ⓒ(재)환기재단·환기미술관

다. 1970년에 김환기는 오랫동안 좋아했던 시인 김광섭이 죽었다는 비보를 듣는다. 성북동 살 때는 이웃사촌으로 지냈고, 뉴욕에 와서도 편지로 소식을 주고받던 터였다.

큰 슬픔에 빠진 김환기는 김광섭의 시 〈저녁에〉의 마지막 구절인 '어디서 무엇이 되어 다시 만나랴'를 몇 번이고 되뇌며 커다란 캔버스에 작은 점을 하나씩 찍어나갔다. 그렇게 완성된 작품이 전면점화 〈10-Ⅷ-70 #185〉이다(실제로는 김광섭이 죽었다는 소식은 오보였다. 김환기가 1974년 먼저 죽고, 그로부터 3년 후 1977년 김광섭은 서울에서 생을 마감한다).

김환기는 1970년부터 세상을 떠나는 1974년까지 작품 활동의 절정기를 이루었다. 이 시기에 많은 전면점화를 선보이며 계속해서 변화를 시도했다. 초기 전면점화에 없었던 활형의 곡선이나 하얀 선을 도입하기도 하고, 주황색이나 빨간색 등으로 색조의 다양화를 꾀하기도 했다.

김환기의 전면점화에서 가장 중요한 색은 '블루'이다. '이건희 컬렉션'에 포함된 〈산울림 19-Ⅱ-73 #307〉이 대표적이다. 그는 한국의 '블루'는 서양의 '블루'와 다르다는 점을 늘 강조했다. 실제로도 김환기의 블루는 '쪽빛'이라는 말이 어울리는 매우 한국적이면서 독창적인 푸른색이다.

〈3-Ⅱ-72 #220〉은 선명한 분홍색으로 색조에 변화를 준 붉은

점화이다. '환기 블루'가 아닌 '환기 핑크'이다. 상단은 푸른 역삼각형으로 혼합 구성까지 했다.

우리나라 분홍 저고리가 떠올려지는 아름다움을 어떻게 이토록 우아하면서도 격조 있게 표현할 수 있을까. 점선들의 서로 다른 결만으로 조화와 질서를 부여하고 입체적 느낌까지 드러나게 했다. 한국적 추상을 향한 김환기의 고집이 만들어낸 최고의 아름다움을 마주하는 느낌이다.

김환기는 점화를 그릴 때 물감에 기름을 많이 섞어서 마치 수묵화처럼 은은하게 번지는 듯한 느낌을 표현했다. 이 번지는 느낌을 더 잘 살리기 위해 목면(코튼)을 자주 사용했는데, 직접 목면을 사서 캔버스 틀을 만들어 썼다고 한다.

〈우주 05-IV-71 #200〉 역시 목면에 유화로 그린 전면점화이다. 이 작품은 두 개의 패널로 구성되어 있다. 두 개의 원이 우리를 우주 안으로 빠져들게 만든다. 두 원이 우리를 빨아들인다. 빨려 들어갔다가 다시 빨려 나오는 듯한 느낌은 강렬하면서도 신비롭다.

저 넓은 화폭에 저 많은 점을 어떻게 찍어낸 걸까? 먼저 세상을 떠난 친구를 생각하며, 서울에 두고 온 가족을 생각하며, 오만가지 생각을 하며 점을 찍고 선을 그려 나가는 화가의 모습을 떠올려 본다. 얼마나 많은 인내가 필요했을까? 얼마나 많은

김환기
3-Ⅱ-72 #220
1972년
코튼에 유채
254×202cm
개인 소장
ⓒ(재)환기재단·환기미술관

김환기
우주 05-IV-71 #200
1971년
코튼에 유채
254×254cm(2점, 각 폭 254×127cm)
개인 소장
ⓒ(재)환기재단·환기미술관

용기가 필요했을까?

어느 정도의 시간이 지나면 점과 내가 하나가 되는, 적막한 우주에 나 홀로 덩그러니 남은 듯한 무아지경의 순간이 오는 걸까? 감히 상상해볼 엄두조차 나지 않는다.

김환기만이
김환기를 이길 수 있다

뉴욕에서 작품 활동을 한 시기에 전면점화 시리즈를 선보이며 김환기의 예술세계는 절정에 이르렀다. 이후 그의 작품들은 높은 인기와 명성을 얻게 되는데, 일단 구매하면 절대 손해를 보지 않는다고 해서 컬렉터들 간에 '환기 불패'라는 말이 유행할 정도이다.

⟨우주 05-IV-71 #200⟩은 2019년 홍콩 크리스티에서 132억 원에 낙찰되며 한국 미술품 경매가 신기록을 달성해 화제를 모았다. 전면점화 가운데 규모가 가장 큰 유일한 두 폭짜리 작품인 데다 김환기가 작품 인생의 말년에 온 힘을 기울여 완성한 걸작인지라 애초부터 많은 기대를 모았다.

그런데 이미 2018년에 ⟨3-II-72 #220⟩이 홍콩 크리스티에서 약 85억 원에 낙찰되며 한국 미술품 경매가 신기록을 달성했다가 일 년 만에 스스로 기록을 깨고 다시 신기록을 달성한 것

이라 "김환기 작품을 이길 수 있는 건 김환기 작품뿐이다"라는 말이 나오기도 했다.

가격이 작품의 가치를 평가하는 절대적 기준은 아니지만, 한편으로는 많은 사람이 공감한다는 것을 보여주는 척도이기도 하다는 점을 생각하면 김환기의 작품이 오랫동안 변함없는 큰 사랑을 받고 있다는 사실은 분명한 것 같다.

유영국

Yoo Youngkuk

1916~2002

작품(1974)

작품(1972)

산

유영국
작품*
1974년
캔버스에 유채
137×137cm
국립현대미술관

절제된 조형미,
산의 정수

한국 추상미술의 선구자로 손꼽히는 유영국은 '산'을 주제로 한 그림을 많이 그려 '산의 화가'로도 불린다. 산과 더불어 자연의 모습을 사실적으로 묘사하기보다는 점·선·면 등의 도형으로 단순화해서 보여준다. 추상화된 형태에 강렬한 색채가 더해진 유영국의 산은 모든 관습과 허영을 걷어낸 산 그 자체의 본질과 정수를 보여주는 듯하다.

평생 산의 아름다움을 화폭에 옮기는 작업에 전념했던 유영국은 왜 그렇게 줄기차게 산을 그리느냐는 물음에 이렇게 답했다고 한다.
"산에는 뭐든지 있다. 봉우리의 삼각형, 능선의 곡선, 원근의 단면, 다채로운 색⋯⋯."

1974년의 〈작품〉을 보자.
스르륵 나의 마음속으로 들어오는 산을 안으려고 하니 스르륵 나에게서 멀어져 가는 산이 된다. 단순한 형태로 절제되어 표현된 산세가 아름다움과 웅장함을 더한다.

빨강이 산세를 물들이고 하늘을 물들이고 온 세상을 물들인다. 더 밝은 빨강, 더 어두운 빨강, 더 짙은 빨강, 더 옅은 빨강, 더

깊이감 있는 빨강 등 다양한 빨강의 변주 덕분에 단색조의 그림인 데도 지루하기는커녕 오히려 탄탄한 긴장감이 느껴진다.

〈작품〉에서의 절정은 산세의 황금색 라인이다. 강렬한 원색들과 절묘한 조화를 이루는 황금색으로 인해 산세가 훨씬 더 우아해 보인다. 황금색 라인이 빠진 〈작품〉은 생각하기 어려울 정도이다.

'색의 절제미와 아름다운 균형과 강렬한 연주'가 있는 유영국의 색, 그의 또 다른 연주를 보자. 마찬가지로 '이건희 컬렉션'에 포함된 1972년의 〈작품〉이다.

거대한 산이 스르륵 하늘에 닿았다. 그렇게 햇살 머금은 산이 결국 해에 닿았다. 햇살까지 초록으로 물들였다. 종이를 붙이듯이 색을 오려 한 장씩 햇빛으로 붙여놓았다. 해 또한 우리가 알고 있는 빨간색이나 노란색 해가 아니라 변주된 보라색 해라 더 깊숙이 빨려 들어간다. 산을 품은 해이다. 내가 산이다. 해가 나를 품고 있다.

색의 변주만으로도 깊은 입체감이 느껴지는 형태를 만들어낼 수 있다는 것이 참 신기하다. 색채만으로 이토록 뜨거운 감정이 느껴지는 것은 더욱 신기하다. 어떤 숭고한 경지에 오른 예술가만이 표현할 수 있는 삶과 자연에 대한 꾸밈 없는 진정성이란 것이 바로 이런 것인가 싶다.

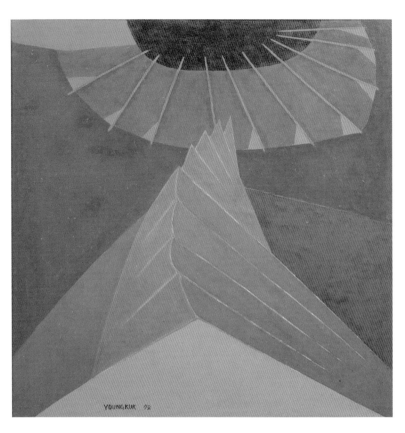

유영국
*작품
1972년
캔버스에 유채
133×133cm
국립현대미술관

처음부터
추상을 시도하다

유영국은 1931년 경성제2고등보통학교에 입학해 미술 교사인
사토 쿠니오를 만나 그림을 배우기 시작한다. 당시 입학 동기
생 중에 〈나룻배〉 등을 그린 장욱진이 있었다.

1935년에는 일본의 도쿄문화학원 유화과에 진학해 미술공부
를 이어나갔다. 유영국은 비교적 자유로운 분위기의 도쿄문화
학원에서 처음부터 '추상'을 시도했다. 당시 코즈모폴리턴의
도시였던 도쿄에서도 추상은 매우 전위적인 미술운동으로 여
겨졌는데도 말이다.

이것이 유영국의 추상이 김환기의 추상과 구별되는 지점이다.
김환기는 구상에서 반추상을 거쳐 전면점화의 완전추상으로
나아갔는데, 유영국은 아예 처음부터 추상화로 시작했다.

당시 유영국의 주요 관심은 '내용'이 배제된 '형상'에 있었다.
〈작품 R3〉는 유영국이 도쿄문화학원을 졸업하던 1938년 제
2회 자유미술가협회전에 출품한 작품이다. 이 작품으로 유영
국은 한국인 최초로 자유미술가협회상을 수상하고 작가로 추
대되었다.

이 작품의 원본은 전쟁 중에 분실되고 기념엽서만 남아 있었
는데, 1979년 유영국의 맏딸인 금속공예가 유리지에 의해 재
제작되었다. 작품명 'R3'는 'Relief, 부조'의 세 번째 작품이라

유영국
작품 R3
1938년(1979년에 유리지 재제작)
혼합재료
65×90cm
유영국미술문화재단

는 의미이다.

하얀 나무판 위에 유연한 기하학 곡선 모양의 흰색과 검은색 나무판을 붙였다. 붓이 아닌 나무판으로, 이차원이 아닌 삼차원의 부조로 그림자까지도 작품의 한 부분으로 표현해낸 것이 새롭고 창의적이다.

유영국은 그림뿐 아니라 사진에도 관심이 많았다. 일본의 오리엔탈사진학교에서 사진을 전문적으로 공부한 유영국은 라이카 사진기를 구입해 문화유적을 즐겨 찍었다. 말년에도 여행을 다닐 때는 항상 카메라에 자연 풍광을 많이 담았다. 이렇게 카메라 렌즈로 담아낸 자연 풍광이 그림 창작의 원천이 되지 않았을까 싶다.

추상을 향한 전진,
신사실파

1943년 일본에서 귀국해 고향 울진으로 돌아온 유영국은 붓을 접고 부친이 운영하던 고기잡이배를 타며 생계를 유지한다. 이듬해인 1944년에는 김기순과 결혼하고, 그 이듬해에는 장녀 유리지를 낳는다.

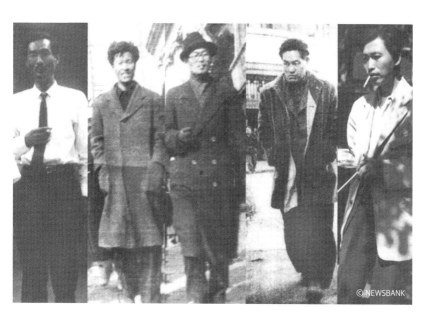

© NEWSBANK

신사실파로 활동한 다섯 명의 화가.
왼쪽부터 장욱진, 유영국, 김환기, 이중섭, 백영수.

1948년에는 김환기를 통해 서울대학교 미술대학 응용미술과 교수직을 제안받아 근무하기도 했다. 또 김환기와 이규상 등 추상 작가들과 모여 대한민국 최초로 조형에 기초한 그룹으로 평가받는 '신사실파'를 조직해 활동했다. 신사실파라는 이름은 "추상을 하더라도 추상은 사실이다"라는 의미에서 다양한 새로운 주제들을 추상으로 표현해보자는 취지를 담아 김환기가 지은 것이었다. 이후에 장욱진, 이중섭, 백영수 등이 함께했다.

1950년 6·25전쟁이 발발하자 다시 고향 울진으로 내려와 양조장을 운영한 유영국은 사업적으로도 성공을 거둔다. 전쟁통에 피난민들이 넘쳐나던 시절, 고향을 그리워하며 마시는 술 한잔이라는 의미로 소주 이름을 '망향望鄕'이라 짓고, 소주병의 라벨도 직접 디자인해 인기를 끌었다고 한다.

1955년 전쟁이 끝난 지 얼마 되지 않아 유영국은 사업을 접고 가족들과 함께 상경한다. 한창 번창해서 돈을 벌고 있는 사업을 제쳐두고 서울로 떠나는 그를 만류하는 친척들에게 유영국은 이렇게 말했다고 한다.
"나는 금산도 싫고 금논도 싫다. 나는 화가가 될 것이다."

양조장을 운영할 때도 작은방을 화실로 꾸며 틈틈이 그림을 그렸던 유영국은 자신이 처음 시도했던 추상을 향해 멈추지 않고 계속 나아갔다. 특히 산, 언덕, 계곡, 노을 등 자연의 요소들을 단순한 형태와 색채의 조화로 표현하되 표면의 재질감을 최대한 살리는 방식을 탐구하기 시작했다.

1960년대에 들어서는 현대미술가연합 대표를 맡으며 현대 미술운동에 적극적으로 참여하고, 젊은 화가들에게 더 많은 창작 기회를 주기 위한 운동을 조직하기도 했다.

나는 화가가
될 것이다

그러던 어느 날 유영국은 돌연 서울 약수동으로 거처를 옮긴 뒤 홀로 칩거하며 자신의 작업에만 몰입하기 시작한다. 유영국은 이때부터 규칙적으로 생활하며 마치 노동하듯이 꾸준히 작품 활동에 몰두했다.

유영국의 아내 김기순은 2012년 〈중앙일보〉와의 인터뷰에서 그때를 이렇게 회상했다.

> 기계처럼 그림을 그렸어요. 오전 7시 반에 깨어 8시에 아침 식사를 하고 8시 반에 화실로 건너가 그리다가 11시 40분쯤 나와 손 씻고, 12시 땡 치면 점심이 차려져 있어야 했어요. 오후 1시쯤 화실로 돌아가 6시에 저녁 식사하러 나오고, 그 뒤엔 낮에 낭비한 시간만큼을 다시 화실에서 벌충했어요.

1964년 11월 14일, 유영국은 100호가 넘는 대작 열다섯 작품으로 구성된 첫 개인전을 연다. 이 전시를 기점으로 유영국은 격년을 주기로 개인전을 열었다. 1966년부터 맡았던 홍익대학교 미술대학 회화과 교수직도 근무 일수가 늘어나자 곧바로 사임하고 작품 활동에 몰입했다.

첫 개인전 브로슈어 표지를 장식했던 1964년의 〈작품〉은 하나

유영국
작품
1964년
캔버스에 유채
130×194cm
삼성미술관리움

의 커다란 숲 덩어리를 보는 듯하다. 빼곡히 들어선 나무들 사이로 깊숙이 빨려 들어갈 것만 같다. 숲을 휘감은 푸른빛 바람이 서늘하다. 바람을 날카롭게 찢고 나오는 노란빛은 강렬하다 못해 저릿하다. 저 아래는 수천 년의 고독을 견뎌온 바닷속처럼 짙푸른 심연이다. 사람의 마음을 사로잡고 놓아주지 않는 아름다움의 근원은 어디에서 비롯되는 것일까.

성공이 보장된 사업가의 길을 마다하고 "나는 화가가 될 것이다"라며 서울로 와 마침내 온전히 작품 활동에 몰입하게 된 유영국은 첫 개인전을 기점으로 회화적 아름다움이 이를 수 있는 최고의 경지를 향해 빠른 속도로 전진한다.

유영국 자신은 추상을 향해 망설임 없이 계속 나아갔지만, 막상 "내 그림은 내 살아생전에는 팔리지 않아!"라는 말을 입에 달고 살았다고 한다. 당시 미술계 주류의 시각에서는 추상이 매우 전위적인 운동이었고, 일반 미술 애호가들에게도 추상화는 매우 이해하기 어려운 그림이라는 것을 잘 알고 있었기 때문이다.
하지만 1975년 다섯 번째 개인전이 열리고 유영국의 작품을 구매하는 첫 번째 고객이 나타나는데, 바로 당시 삼성그룹의 이병철 회장이었다. 미술관을 짓기 위해 여러 작품을 사 모으던 이병철 회장은 미술사학자 최순우의 소개로 유영국의 작품을 보고는 "추상화도 이 정도면 괜찮군"이라는 반응을 보였다고 한다.

색이 형태요,
형태가 색이다

마흔아홉 살에 첫 개인전을 연 유영국은 자신만의 아름다운 추상 세계를 완성하기 위한 도전과 실험을 계속해나간다. 형태 면에서는 단순화된 도형에서 기하학적인 도형으로 점차 변화를 꾀하고, 색채 면에서는 빨강·파랑·노랑의 삼원색을 기본으로 하되 다양한 변주로 균형과 하모니를 꾀한다.

'이건희 컬렉션'에 포함된 또 다른 작품 1973년의 〈산〉을 보자. 빨강, 주황, 노랑, 파랑, 보라, 거기에 더 깊거나 어둡게 변주된 빨강들. 기하학적 형태를 떠나 색채만으로도 강렬한 감흥을 일으킨다. 색채의 조화가 일으키는 마력에 푹 빠져버릴 것 같다.
추상이라고 하지만 산이 보인다. 우뚝 솟은 두 봉우리가 장엄하기까지 하다. 산세의 라인에 퍼져 있는 황금색 라인은 햇살을 머금은 산을 표현할 것일까. 산 너머로 펼쳐진 보라색 조각은 멀리 중첩되어 보이는 산의 모습이기도 하고, 하늘이 내려앉아 산과 함께 어우러져 있는 모습이기도 하다.
그림은 분명 이차원인데 눈 앞에 펼쳐지는 상상은 삼차원이다. 색채의 조화만으로도 우리 자연을 이토록 아름답고 따뜻하면서도 개성 넘치는 강렬함으로 표현할 수 있다니 정말 놀랍다.

색채의 대비와 조화만으로 형태를 표현한 유영국의 〈작품〉을

유영국
*산
1973년
캔버스에 유채
133×133cm
대구미술관

보노라면 프랑스 화가 폴 세잔이 했던 "색이 형태요, 형태가 색이다"라는 말이 겹쳐 떠오른다.

세잔은 '사과'도 많이 그렸지만, 자신의 고향에 있는 '생트빅투아르 산'도 여러 번 반복해서 그렸다. 1887년과 1905년에 그린 그림을 비교해보면 후반기로 갈수록 연한 초록색과 진한 초록색만으로 숲을 표현할 만큼 산과 나무 등의 형태가 단순해지고 색채가 통일되는 것을 볼 수 있다.

세잔이 그랬던 것처럼 유영국 역시 색채의 시각적 특성, 가령 진한 색은 가까워 보이고 흐린 색은 멀어 보인다거나, 따뜻한 계열의 색은 가까워 보이고 차가운 계열의 색은 멀어 보이는 특성을 이용해 원근감과 입체감, 공간 사이의 경계를 표현했다. 유영국의 작품에서 색의 대비와 조화는 형태를 결정짓는 중요한 변수였고, 그림을 사이에 두고 자연과 감정을 나눌 수 있도록 해주는 매개체였다.

(위)
폴 세잔
생트빅투아르 산
1887년
캔버스에 유채
67×92cm
코톨드미술연구소

(아래)
폴 세잔
생트빅투아르 산과 블랙샤토
1905년
캔버스에 유채
65.6×81cm
도쿄아티즌미술관

산이 되어
하늘로 올라가다

유영국은 "산은 내 앞에 있는 것이 아니라 내 안에 있는 것이다"라고 말했다. 이는 눈에 보이는 산을 사실적으로 묘사한 것이 아니라 자신의 마음에 비친 산, 자신의 관념으로 해석한 산을 그렸다는 의미로 받아들여도 될 것이다. 그래서일까. 유영국의 산과 자연은 세월이 흐를수록 점점 더 부드럽고 평화롭게 변해간다. 나이 들수록 더 깊어지고 넉넉해진 화가의 심상이 그림에 고스란히 묻어나는 듯하다.

하지만 실제 유영국의 노년은 그리 편안하지 않았다. 예순둘에 시작된 병고는 여덟 번의 뇌출혈, 서른일곱 번의 입원과 함께 이십오 년간의 기나긴 투병 생활로 이어졌다.

1999년의 〈작품〉은 유영국의 마지막 작품이다. 좌우대칭의 구도에 선들이 위로 상승하며 그려낸 산은 차분하면서도 엄숙한 분위기를 자아낸다. 전쟁과 가난과 온갖 삶의 비극 앞에서도 절대 꺾이지 않았던 예술을 향한 열정과 자연에 대한 사랑이 느껴진다.

유영국은 죽음 앞에서도 담담했다. 시인 박규리가 쓴《한국 추상미술의 선구자 유영국》이라는 책에는 그가 죽음을 앞두고

유영국
작품
1999년
캔버스에 유채
105×105cm
유영국미술문화재단

유영국의 예술을 향한 열정은 전쟁과 가난과 온갖 삶의 비극 앞에서도 절대 꺾이지 않았다.
오직 자신이 그리고 싶은 그림을 그리는 자유로운 예술가이기를 원했다.

이런 말을 했다고 쓰여 있다.

　난 그림을 그리는 것이 너무나도 행복했어. 세상에 태어나서 그
　림을 그릴 수 있었다는 것이 나는 얼마나 좋았는지 몰라. 누구
　에게도 구속되지 않고 간섭받지 않으면서 그리고 싶은 대로 그
　리면서 평생 자유로운 예술을 할 수 있어서 나는 정말 얼마나
　좋았는지 몰라.

오직 자유롭게 그림을 그릴 수 있어서 행복했다는 예술가 유
영국의 순하고 아름다운 영혼이 그림 위에 겹쳐진다.

Park Sookeun

1914~1965

박수근

절구질하는 여인

아기 업은 소녀

유동

박수근
절구질하는 여인*
1950년대
캔버스에 유채
130×97cm
국립현대미술관

우리 모두의 엄마,
고마워요

한국인이 가장 사랑하는 화가 중 한 명인 박수근에게는 '국민 화가'라는 호칭이 너무나 자연스럽다. 그만큼 우리 한국인의 삶을 애정 어린 시선으로 바라보고 정감 있게 표현한 이가 또 있을까.

박수근은 특히 〈광주리를 이고 가는 여인〉, 〈빨래하는 여인〉, 〈장터의 여인〉 등 일하는 여인의 모습을 즐겨 그렸다. 그중에서도 '절구질하는 여인'은 박수근이 1930년대부터 즐겨 다룬 주제 중 하나이다. 1936년과 1938년 조선미술전람회에서 각각 입선한 〈일하는 여인〉과 〈농가의 여인〉도 '절구질하는 여인'을 모델로 한 작품들이다. '이건희 컬렉션'의 〈절구질하는 여인〉은 1954년 제3회 대한민국미술전에 출품해 입선한 작품이다.

〈절구질하는 여인〉에는 그 시절 아이를 등에 업은 채 절구질이든 무슨 일이든 다 해내야 했던 우리네 엄마 모습이 고스란히 담겨 있다. 낮에는 들에 나가 밭일도 해야 하고, 때마다 새참이며 점심도 준비해야 하고, 빨래며 절구질이며 밀린 집안일도 해야 했던 우리 모두의 엄마 말이다.

무명 앞치마를 두르고 검정 고무신을 신은 엄마가 한 손은 절구통을 다른 한 손으로는 절구를 잡고 있다. 균형을 잡기 위해 적당히 다리를 벌리고 선 모습에서 시선은 자연스레 아이에게로 옮겨간다.

아, 분홍색 옷을 입고 있는 우리 아기. 너무 사랑스럽다. 무채색 분위기의 그림에 이렇게 어여쁜 색을 입히니 너무나 좋다. 이 세상에서 가장 편하고 든든한 엄마 등에 업혀 있으니 우리 아기는 정말 좋겠다.
엄마 등에서 큰 우리, 그 아기가 다 자라 그림 속 엄마를 보며 가만히 말한다.

"엄마, 우리 엄마. 고마워요."

박수근은 가난한 어린 시절을 보내며 정규 미술 교육을 제대로 받지 못했다. 하지만 이것이 세계 어디에서도 만날 수 없는 독창적인 그림을 그려내는 원동력이 된다.
박수근은 살아생전에 "예술은 인간의 선함과 진실함을 그려야 한다"는 자신의 견해를 자주 밝혔다. 그래서인지 그의 그림을 보고 있으면 보는 이의 마음 또한 선해지고 따뜻함이 느껴지곤 한다.

한국의 밀레를
꿈꾸던 소년

박수근은 일곱 살 때 강원도 양구의 공립보통학교에 입학했는데, 이때부터 이미 미술에 대한 소질을 보였다. 열두 살에는 프랑스의 화가 장 프랑수아 밀레의 〈만종〉을 인쇄물로 보고 감명을 받아 자신도 밀레와 같은 화가가 되고 싶다는 꿈을 키우기 시작했다. 박수근의 그림에서 유독 시골 서민의 생활 모습이 많이 보이는 데는 어린 시절 밀레에게서 받았던 영향도 있었던 것 같다.

1927년 공립보통학교를 졸업했지만, 집안 형편이 어려워 중학교에는 진학하지 못했다. 소년 박수근은 이때부터 산과 들로 그림을 그리러 다녔다. 시골 농가에서 흔히 볼 수 있는 일하는 여인과 들에서 나물 캐는 소녀의 모습 등을 주로 그렸다. 조선미술전람회에서 몇 번의 낙선과 입선을 반복하며 실력을 쌓아나갔다.
어머니가 세상을 떠나고 가족들과도 헤어져 살면서 불안정한 생활은 계속 이어졌다. 그러다 1940년 2월에 이웃집에 살던 김복순과 결혼식을 올리고 같은 해 5월 평안남도 도청 사회과에 서기로 취직이 되어 평양으로 거처를 옮긴다.

1945년에 해방이 되고 강원도 금성으로 돌아와 금성중학교 미

술 교사로 부임하지만, 독실한 기독교 신자이며 자유 사상을 지닌 화가라 하여 공산 체제의 감시와 고초를 당한다. 1948년에 첫째아들 성소가 뇌염으로 죽고, 1950년에 6·25전쟁이 발발하면서 박수근은 가족들과도 헤어지게 된다.

우여곡절 끝에 서울 창신동 큰처남의 집에서 가족들을 다시 만나는데, 이때 첫째아들 성소가 죽고 장남이 된 성남을 그린 작품이 〈장남 박성남〉이다. 박수근은 아마도 가족에 대한 절절한 사랑, 다시는 가족과 헤어지지 않겠다는 의지를 다지며 어린 아들을 앉혀놓고 그림을 그렸을 것이다.

2014년 열린 '박수근 탄생 100주년 기념전'에서 아들 박성남이 직접 그림에 붙여 쓴 글은 이러했다.

전쟁으로 몇 번의 이별과 만남을 거듭하다 마지막으로 극적인 상봉을 한 후, 아버지는 가장 먼저 다섯 살 난 나를 앉혀놓고 다시는 헤어지지 않겠다는 다짐으로 나를 그리셨다. 이 그림은 그 시대를 살아온 이 땅의 모든 '아버지의 아들'의 초상이다.

1953년부터 지금은 신세계백화점 본점 건물이 된 당시 미군부대의 매점에서 미군들을 상대로 초상화를 그려주면서 생계를 꾸렸다. 이때 모은 돈으로 창신동에 조그마한 집을 마련한 박수근은 마루를 작업실로 삼아 창작에 열중했다.

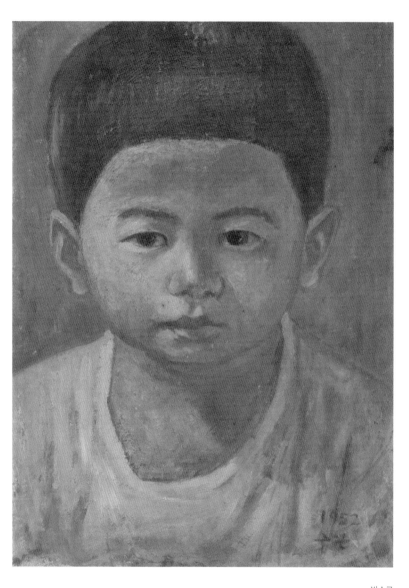

박수근
장남 박성남
1952년
하드보드에 유채
28×21cm
박수근미술관

독창적인 아름다움,
화강암 기법의 탄생

박수근은 미8군에서 일할 때도 대한민국미술전에 꾸준히 작품을 출품한다. 1953년 출품한 〈집〉과 〈노상에서〉가 각각 특선과 입선으로 선정되었다. 1954년에는 〈풍경〉과 〈절규〉를 출품해 입선했다. 매년 국전에 작품을 출품하면서 시간이 부족하다고 여긴 박수근은 미8군을 그만두고 창작 활동에 전념한다.

1955년의 〈노상〉을 보자. 왼쪽에 앉아 있는 두 명의 여인은 광주리에 담긴 무엇인가를 팔러 나온 듯하고, 오른쪽의 덩치 큰 남자는 할 일도 없이 길가에 나와 있는 것 같다. 전쟁이 끝난 1950년대 초반 서울에는 일거리가 없어 이렇게 무료하게 시간을 보내는 사람들이 많았을 것이다.
전쟁으로 피폐해진 삶의 전장에서 그저 묵묵히 하루하루를 살아내는 서민들의 모습에는 미군의 초상화를 그리며 생계를 이어가야 했던 박수근의 고단한 마음이 배어 있는 듯하다.

〈노상〉을 비롯해 1950년대 무렵의 작품들에서 박수근의 독창적인 기법이 무르익기 시작한다. 단순화한 소박한 주제, 굵고 명확한 검은색의 윤곽선, 흰색·회색·회갈색·황갈색·원근감이 없는 평면적 색채 등의 기법이 차츰 발전하며 완성된다.
그중에서도 가장 두드러지는 것은 그림의 질감을 오돌토돌하

박수근
노상
1950년대 중반
캔버스에 유채
13.5×24.9cm
박수근미술관

게 표현하는 마티에르 기법이다. 마티에르는 물감, 화포, 필촉 등이 만들어내는 대상의 물질감이나 재질감을 의미한다.

신라시대의 문화유적에 관심이 많았던 박수근은 특히 석조와 기와, 마애불과 석탑 등을 탁본하면서 그 질감과 무늬에 흠뻑 매료된다. 그리고 화강암 표면의 독특한 느낌을 작품에 적용하기 위한 연구에 몰두한다. 박수근이 '아름다운 돌'을 의미하는 '미석美石'을 호로 지은 것은 결코 우연이 아니었다.

화강암 특유의 거칠고 단단한 질감을 표현하기 위해서는 유화

Photo by Anton Maksimov juvnsky on Unsplash

화강암의 다양한 표면 질감과 무늬.

를 바르고 말리는 과정을 여러 번 반복해야 했다. 유화를 전체적으로 한 번 바르고 말리고, 다시 그 위에 바르고 말리는 식으로 겹겹이 쌓아 올려 두툼한 느낌의 표면 질감을 만들어내고, 굵은 검정을 가지고 돌에 그림을 새기듯이 윤곽선을 그려 그림을 완성했다.

해가 뜨고 해가 지고, 저녁 찬 바람에 뜨거운 낮 바람에 젖었다가 말랐다가, 그렇게 오랜 시간의 흐름을 그대로 담고 있는 바위에 양각을 새기듯 그림을 그렸다. 마치 그렇게 하면 그림 속 대상이 영원히 변하지 않고 그곳에 존재할 수 있다고 믿는 것처럼.

곧 봄이 오리니 하는 위로처럼

1950년대 미군부대 매점에는 미군들의 초상화 주문을 담당하는 점원이 있었다. 점원의 주요 업무는 지나가는 미군들에게 가족이나 애인의 초상화를 주문하라고 꾀는 것이었다. 그 점원은 바로 소설가 박완서였다.

박완서는 박수근에 대한 첫인상을 "남보다 몸집은 크지만 무진 착해 보이고 말수가 적어서 소 같은 인상이었다"라고 썼다. 그리고 간판장이로만 알고 무시했던 박수근이 진짜 화가라는 것을 알고는 부끄러움을 느꼈다며, 어린 여자 점원이 함부로

구는 데도 말없이 감내하던 그의 선량함이 비로소 의연함으로
비치기 시작했다는 말도 덧붙였다.

박완서의 소설 《나목》에 등장하는 화가 옥희도는 박수근을 모
델로 한 인물이다. 나목은 잎이 지고 가지만 앙상하게 남은 나
무를 뜻한다.
실제로 박완서는 쉰한 살의 이른 나이에 세상을 떠난 박수근
의 유작전에서 〈나무와 두 여인〉을 보고 소설 《나목》의 모티브
를 얻었다고 한다. 다음은 박완서가 산문집 《못 가본 길이 더
아름답다》에 적은 내용이다.

신문 문화면에 난 그의 유작전 소식에 마음먹고 찾아간 미술관
에서 나는 〈나무와 여인〉이라는 작은 소품 앞을 오랫동안 떠나
지 못했다. 그건 작지만 보석처럼 빛나며 내 눈을 끌어당겼다.
그는 왜 꽃 피거나 잎 무성한 나무를 그리지 못하고 한결같이
잎 떨군 나목만 그렸을까.

박수근
나무와 두 여인
1962년
캔버스에 유채
130×89cm
박수근미술관

옛 추억을 소환하는
예술의 힘

박수근은 똑같은 소재를 여러 번 반복해 그려서 제목이 같거나 비슷한 그림이 많다. 이에 대한 박수근의 생각은 "나더러 똑같은 소재만 그린다고 평하는 사람들이 있지만, 우리의 생활이 그런데 왜 그걸 모두 외면하려 하나"라는 것이었다. 박수근이 일하는 여인들, 노상에 앉아 있는 사람들과 더불어 자주 그린 것은 '아기 업은 소녀'이다.

1950년대와 1960년대에는 부모님이 일 나간 사이에 어린 동생을 포대기에 싸서 업고 다니는 언니, 누나가 많았다. 생업에 쫓겨 자식들을 돌볼 여유가 없는 어른들도 많았고, 전쟁통에 부모를 잃고 고아가 된 아이들도 많았다.

'이건희 컬렉션'에 포함되었다가 박수근미술관에 기증된 1962년의 〈아기 업은 소녀〉는 정면을 향해 있지만, 다른 '아기 업은 소녀'는 뒷모습이나 옆모습을 보여주고 있다. 주변 동네에서 늘 마주치는 사람들을 뒤에서 묵묵히 지켜보며 그림을 그렸기 때문에 박수근의 그림에는 정면을 보고 있는 인물이 매우 드물다. 그래서인지 박수근의 그림을 볼 때는 누군가를 멀찍이서 물끄러미 바라보는 마음으로 대상을 바라보게 된다.

박수근
*아기 업은 소녀
1962년
합판에 유채
34.3×17cm
박수근미술관

〈아기 업은 소녀〉를 보면 정작 자신도 한창 뛰어놀 어린 소녀였던 우리네 언니, 누나가 생각난다. 하얀 저고리에 분홍 치마, 허리에 질끈 동여맨 포대기, 검정 고무신까지. 언니, 누나는 동생을 등에 업고도 참 씩씩하게 잘 뛰어놀았다. 머리를 빡빡 밀고 뭐가 궁금한지 고개를 빼꼼히 내밀던 꼬마 녀석도 우리네 남동생의 모습 그대로이다.

바쁘다는 핑계로 잊고 살았던 옛 추억과 거기에 깃들었던 소중한 감정을 다시금 불러내주어 반갑고 감사하다. 이것이 바로 예술의 힘, 박수근 작품의 힘인 듯하다.

인간의 선함과
진실함을 위하여

1914년 강원도 양구에서 육 남매 중 넷째로 태어난 박수근은 1965년 간경화로 예순이 채 되기 전에 세상을 떠난다. 너무 일찍 세상을 떠나는 바람에 생전에는 개인전도 한 번 열지 못했다. 화려한 명성을 얻지도 윤택한 생활을 누려보지도 못한 채 가난과 싸우다 병으로 세상을 떠난 외로운 삶이었다.

하지만 평범한 우리네 삶의 모습을 투박한 질감으로 그려낸 그의 그림은 '인간의 선함과 진실함'을 오롯이 보여주며 오랜 세월이 지난 지금 더욱 환하게 빛나고 있는 듯하다.

박수근은 "인간의 선함과 진실함을 그려야 한다"라는 예술에 대한 견해를
평생에 걸쳐 돌에 새기듯 단단하게 화폭에 옮겼다.

박수근
유동*
1963년
캔버스에 유채
96.8×130.2cm
국립현대미술관

골목길에서 놀고 있는 시골 아이들의 모습을 그린 〈유동〉은 박수근이 타계한 후 유족이 대신 대한민국미술전람회에 출품한 작품인데, 이번 '이건희 컬렉션'에서 소개되었다.

그림 전체에서 대상을 바라보는 박수근의 따스한 애정이 느껴져 얼어붙었던 마음조차 녹아내릴 듯하다. 온화한 색조와 둥글고 부드러운 선들이 한몫하고, 상대적으로 비중이 작아진 인물들이 배경에 녹아들며 푸근한 안정감을 주는 측면도 있다.

박수근은 "예술은 인간의 선함과 진실함을 그려야 한다"는 자신의 철학을 평생에 걸쳐 온전히 믿고 지켰다. 이러한 철학은 그의 작품에서 주제와 소재로도 드러났지만, 누구도 시도하지 않은 독창적인 표현 기법을 끝까지 밀고 나가는 뚝심에서도 탁월하게 빛났다. 지금 많은 사람이 그의 작품에서 위안을 받고, 그를 그리워하는 이유이다.

Na Hyeisuk

1896~1948

나
혜
석

화령전작약

나혜석
화령전작약*
1930년대
33.7×24.5cm
패널에 유채
국립현대미술관

강렬한 색채로 표현한
작약의 아름다움

'이건희 컬렉션' 가운데 대표적인 희귀작으로 꼽히는 작품이 하나 있다. 나혜석의 〈화령전작약〉이다. 〈화령전작약〉은 나혜석이 1930년에 이혼하고 수원에서 머무는 동안 그린 작품으로 추정된다. 1934년에 발표한 '이혼고백서'가 사회적으로 엄청난 파문을 부르고 사람들의 냉대와 지탄이 계속되자 고향으로 돌아가 이 그림을 그린 것으로 보인다.

수원에서 나혜석은 화령전을 비롯해 수원화성과 서호공원 등을 자주 방문하며 그림을 그렸는데, 그중 대표적인 작품이 〈화령전작약〉이다. '화령전'은 조선시대 순조가 정조의 초상화를 모셔놓고 제사를 지냈던 유적지로 화성행궁 옆에 자리 잡고 있다. 수원에서 태어나고 자라 무척 친근한 장소였을 화령전 앞에서 나혜석은 흐드러지게 핀 작약을 아름답고도 강렬하게 그려냈다.

작약은 장미처럼 꽃이 크고 탐스러워 '함박꽃'이라고도 불린다. 미인을 상징하는 말 중에 '서면 작약, 앉으면 모란, 걸으면 백합'이라는 표현이 있을 만큼 아름다운 꽃의 대명사로 자주 쓰인다.

가로세로 약 30센티미터인 작은 화폭의 절반을 흐드러지게 핀

작약꽃이 차지하고 있다. 구체적인 꽃의 형태를 그리기보다는 마치 수를 놓듯이 붓으로 물감을 툭툭 찍어서 표현했다. 그래서인지 더욱 아름답고 탐스러운 작약의 느낌이 물씬 풍긴다. 또 흰색과 붉은색 물감 등을 팔레트에서 섞지 않고 따로따로 칠해 화폭에서 섞어 보이게 함으로써 더 생동감 있는 색감을 표현하였다.

때마침 살랑살랑 바람이 불어왔던 걸까.
왼쪽으로 몸을 누인 작약들을 보노라니 어디선가 불어오는 바람이 우리 몸을 부드럽게 감싸는 듯하다.

그림 위쪽에는 화령전 가옥이 그려졌다. 그 이전부터 건축이 있는 풍경 그림을 많이 그렸던 나혜석에게 이 화령전 가옥 또한 흥미롭게 다가왔으리라. 구체적으로 묘사하지 않고 굵직굵직한 특징만 잡아서 쓱쓱 그려 넣은 가옥의 모습에는 당시 파리에서 유행한 인상주의 화풍이 고스란히 담겨 있는 듯하다. 무엇보다 색감이 너무나 좋다. 살아 숨 쉬듯 통통 튀는 색채 표현이 한껏 생동감을 불어 넣어준다. 이렇듯 강렬하고 원색적인 색채를 사용한 것을 보면 인상주의와 더불어 파리에서 유행하던 야수파의 영향도 없지 않았던 것 같다.
빨간 대문이 흐드러지게 핀 작약과 어우러져 너무나 아름다우면서도 강렬하게 다가온다. 가옥 위로 우뚝 솟은 두 그루의 나무도 붓 터치 몇 번으로 생동감 있게 표현해냈다. 분명 전통적

인 우리네 한옥이요 우리네 마당인데 나혜석은 마치 외국의 어느 정원인 양 세련되게 그려놓았다. 우리의 미술이 이렇게 서양미술과 만날 수 있구나 싶다.

나혜석은 생전에 약 300여 점의 작품을 남겼던 것으로 추정되는데 화재와 분실 등으로 현재 도판이 아닌 진작으로 남아 있는 작품은 10여 점에 불과하다. 그마저도 진위 논란에 휩싸이는 경우가 많아 안타까움을 금할 수가 없다. 그런 점에서도 이번 '이건희 컬렉션'에서 〈화령전작약〉은 더할 나위 없이 귀하디귀한 작품이라 할 수 있다.

한국 최초의
여성 서양화가

나혜석은 한국 근대기 최초로 서양화를 전공한 여성 화가로서 '한국 최초의 여성 화가'로 불린다. 나혜석에게 붙은 '최초'라는 수식어는 또 있다. '한국 최초의 여성 서양화가', '한국 최초의 페미니스트', '한국 최초의 세계 일주 여행가' 등등이다. 시대를 앞서간 선각자이자 당대 최고의 유명인사이기도 했던 나혜석은 서양화가이면서 조각가였고 글 쓰는 작가였으며 독립운동가이자 언론인이었다. 다양한 방면에서 열정적으로 활동했던 만큼 그녀의 말이나 글은 항상 뜨거운 이슈가 되었다.

1896년 4월 수원에서 이남삼녀 중 둘째 딸로 태어난 나혜석은 첫 딸을 제외하고는 딸들에게 이름을 따로 지어주지 않아 '아기'라는 이름으로 불렸다. 그 당시 여성의 위치가 어떠했는가를 짐작하게 하는 대목이다.

1906년 수원 삼일여학교에 입학하면서 '명순'이라는 이름을 지어 등록하였고, 이후 서울 진명여자고등보통학교에 편입하면서 오빠들의 이름에 있는 돌림자 '석'을 넣어 '혜석'으로 개명하였다.

나혜석은 진명여자고등보통학교를 수석으로 졸업할 만큼 공부도 잘했는데 신교육을 받는 여성이 드물었던 시기라 그 사실이 신문에 보도되기까지 했다.

이후 1913년 나혜석은 둘째 오빠 나경석의 권유에 따라 일본의 도쿄여자미술전문학교에 진학해 여성으로서는 잘 선택하지 않았던 서양화를 공부한다. 1918년 졸업 후 1921년에 서울에서 첫 개인전을 열었는데 이것이 대단한 성공을 이룬다. 이에 그치지 않고 1922년 제1회 조선미술전람회를 시작으로 총 열여덟 점의 작품을 발표하기에 이른다. 나혜석은 수차례 입선과 특선을 거듭하며 실력을 인정받았다. 그림뿐만 아니라 언론사와 잡지사에 칼럼도 기고하고 문단에 등단하여 세상에 시와 소설을 남기기도 했다.

1930년대 지금은 소실된 작품들이 있는 화실에서의 나혜석.

한국미술과 서양미술의
절묘한 만남

1927년에 나혜석의 남편 김우영은 만주에서 약 5년간 일한 대가로 일본 외무성이 변방에서 일한 관리에게 주는 특별포상인 해외여행 대상자가 되었다. 덕분에 나혜석은 김우영과 함께 1927년 6월부터 1929년 3월까지 약 20개월간 유럽과 미국을 포함한 세계 여행을 하는데 이때 파리에서만 약 8개월을 머물렀다.

파리에서 지내는 동안 나혜석은 루브르박물관 등 유럽 각국의 미술관 등을 둘러보며 미술에 대한 시야를 넓히는 소중한 경험을 한다. 그 전까지 신문과 인쇄물로만 보았던 명작들을 직접 보며 깊은 감명을 받은 나혜석은 김우영이 베를린으로 법률 공부하러 떠날 때도 함께 가지 않고 파리에 머무르며 그림 공부를 계속했다. 그녀는 랑송아카데미에 등록해 프랑스 화가 로제 비시에르로부터 당시 유럽에서 유행한 다양한 미술 기법과 트렌드를 배웠다.

이 시기를 기점으로 나혜석의 그림은 야수주의, 입체주의, 인상주의, 표현주의 등의 느낌이 물씬 풍기는 작품으로 일대 전환기를 맞이한다. 화폭에서 우리 미술과 서양미술이 절묘하게 만나면서 그녀만의 독창적이면서도 인상적인 작품들이 탄생한다.

슬픈 눈빛의
우울한 자화상

나혜석이 세계 여행 중이던 1928년 파리에 머물 때 그린 것으로 알려진 〈자화상〉 역시 당시의 유럽 미술 트렌드가 자연스럽게 녹아든 작품이다. '자화상'이라고는 하나 나혜석의 얼굴을 별로 닮지 않은 서구적인 여성의 모습을 하고 있다. 외모보다는 그녀의 심리 상태를 그린 자화상이 아닐까 싶다.

대단히 슬퍼 보인다. 눈도 입꼬리도 힘없이 축 처져 있다. 체념한 듯한 표정과 멍한 시선은 불안해 보인다. 어두운 배경과 옷, 검은 머리 등으로 인해 작품은 전체적으로 무거운 분위기를 풍긴다. 왜 이렇게 우울하게 그렸을까?

이 시기는 아직 나혜석의 파리에서의 외도가 드러나기 전이라고 하는데, 앞으로 드러날 불안감을 이렇게 표현한 걸까? 이후 불어닥칠 이혼과 사회적 냉소에 대한 불안과 슬픈 심리를 이렇게 자화상에 담아낸 걸까?

또 그림 속 여인의 얼굴을 가만히 보니 여성의 모습과 더불어 남성의 얼굴도 함께 비친다. 중성적인 이미지의 얼굴을 두고 남녀평등, 남녀 차별이 없는 세상을 부르짖던 나혜석의 철학이 이 자화상에 반영된 것으로 보는 시각도 있다. 참 많은 생각을 하게 만드는 자화상이다.

나혜석
자화상
1928년
캔버스에 유채
63.5×50.0cm
수원시립아이파크미술관

나혜석
김우영 초상
1928년
캔버스에 유채
54.0×45.5cm
수원시립아이파크미술관

그림으로 이어진
인연

2015년 4월 김건 전 한국은행 총재의 부고가 나면서, 그가 나혜석의 삼남일녀 중 막내아들이라는 것이 세상에 알려지게 되었다. 그로부터 약 7개월 후인 2015년 11월 김건 전 총재의 부인이자 나혜석의 막내며느리인 이광일 씨는 남편의 유지를 받들어 〈자화상〉과 더불어 〈김우영 초상〉을 수원시에 기증하여 다시 한번 우리를 놀라게 했다.

나혜석과 김우영은 한때 사랑했고 이후 다른 길을 가지만, 결국에는 먼 길을 돌아 다시 만난 셈이다. 현재 수원시립아이파크미술관의 같은 공간에 전시된 두 작품을 보노라면 이렇게 긴 시간이 흐른 후에도 함께 있을 수밖에 없는 인연인 것인가 하는 생각이 든다.

하늘나라에서 나혜석은 뭐라고 할까?
〈자화상〉 속의 그녀가 뭔가 이야기를 들려주려는 것만 같다.

인형이 되기를 거부한
용감한 신여성

1920년 4월 10일에 나혜석은 3·1운동 가담자로 체포되어 재판을 받았는데, 이때 김우영이 변호를 맡아주었다. 두 사람은 정동제일교회에서 결혼식을 올리면서 청첩장 대신 약 열흘간 신문에 광고를 실어 유명해지기도 했다. 김우영은 나혜석보다 십 년 연상이었고 사별한 뒤로 딸 한 명을 키우고 있었다.

당찬 신여성이었던 나혜석이 결혼 조건으로 제시한 네 가지 조건을 김우영이 받아들였다고 알려지면서 장안에 화제가 되기도 했다. 첫째는 평생 지금처럼 사랑해줄 것, 둘째는 그림 그리는 것을 방해하지 말 것, 셋째는 시어머니와 전처의 딸과는 별거하게 해 줄 것, 넷째는 (나혜석의 첫사랑이었지만 고인이 된) 최승구의 묘지에 비석을 세워줄 것이었다. 이 중에 네 번째 조건을 요구한 나혜석이나 이를 받아들인 김우영이나 모두 대단하다.

더욱 놀라운 것은 신혼여행을 최승구의 묘지가 있는 전남 고흥으로 떠났다는 점이다. 김우영은 최승구의 묘소에 참배를 하고, 비석까지 세워주었다. 나혜석은 첫사랑을 마음에서 떠나보내고 새로운 사람들 받아들여 온전히 사랑하겠다는 다짐을 하기 위해 그런 요구를 했던 건 아닐까. 하여튼 특별한 사연을 담은 두 사람의 신혼여행은 또 한 번 장안의 화제가 되었고, 훗날

염상섭의 소설 〈해바라기〉의 모티브가 되기도 했다.

그런 두 사람이 이혼한 것은 세계 여행 중에 파리에서 머물 때 나혜석이 외도한 사건 때문이었다. 당시 파리에 외교관으로 와 있던 최린과 가까운 사이였던 김우영은 자신이 부재하는 동안 아내 나혜석을 잘 돌봐달라는 부탁을 하고 베를린으로 잠시 떠난다. 그런데 이후 나혜석은 최린과 외도를 하게 되고, 결국 에는 김우영도 이 사실을 알게 되어 두 사람은 여행에서 돌아 와 1930년에 이혼한다.

1934년 나혜석은 잡지 〈삼천리〉에 '이혼고백서'라는 글을 발표 하고, 최린을 상대로는 '정조 유린 손해배상청구 소송'을 내 엄 청난 사회적 파문을 일으킨다. 조선의 불평등한 남녀관계를 강 하게 비판한 그녀의 글은 당시의 사회적 통념에 비추어 볼 때 대단히 파격적이었다. 안타깝게도 그녀의 절절한 목소리는 사 람들에게 가닿지 못한 채 사회적 질타와 냉소의 대상이 된다. 특히 같은 여성들에게 받는 비난은 그녀를 더욱 힘들게 했다.

다음은 그녀가 쓴 〈이혼고백서〉의 일부이다.

조선 남성 심사는 이상하외다. 자기는 정조관념이 없으면서 처 에게나 일반 여성에겐 정조를 요구하고 또 남의 정조를 빼앗으 려 합니다. (중략) 조선 남성들아, 조선의 남성이란 인간들은 참

으로 이상하오. 잘나건 못나건 간에 그네들은 적실, 후실에 몇 집 살림을 하면서도 여성에게는 정조를 요구하고 있구려. 하지만 여자도 사람이외다! 한순간 분출하는 감정에 흩뜨려지기도 하고 실수도 하는 그런 사람들이다. (중략) 내가 만일 당신네 같은 남성이었다면 오히려 호탕한 성품으로 여겨졌을 거외다. (중략) 조선의 남성들아, 그대들은 인형을 원하는가. 늙지도 않고 화내지도 않고 당신들이 원할 때만 안아주어도 항상 방긋방긋 웃기만 하는 인형 말이오! 나는 그대들의 노리개이기를 거부하오.

나혜석은 남녀에 다르게 적용되는 사회의 이중잣대와 전통적 관념, 편견 등에 끊임없이 저항하였다.

"정조는 도덕도 법률도 아무것도 아니요, 오직 취미다"라고 하며 1930년대 당시까지 남아 있던 '정조관'을 꼬집는가 하면, "자식은 어머니의 살점을 떼어가는 악마 같은 존재"라며 여성에게 일방적으로 모성애를 강요하는 전통 관념을 비판하기도 했다.

오빠 나경석이 "몇 년간 자숙하고 그림으로 다시 세상에 나오자"라고 만류하여도 나혜석은 "나는 아무런 잘못도 하지 않았는데 왜 피해야 하느냐"라며 멈추지 않았다.

이렇게 멈추지 않고 그녀를 품지 못하는 시대와 사회에 목소리를 냈던 원동력은 무엇이었을까? 나혜석은 1917년 〈학지광〉에 이런 글을 실었다.

우리가 욕심을 내지 아니하면 우리 자손들은 무엇을 주어 살리잔 말이오? 우리가 비난을 받지 아니하면 우리의 역사를 무엇으로 꾸미잔 말이오?

다행히 우리 조선 여자 중에 누구라도 가치 있는 욕을 먹는 자가 있다 하면 우리는 안심이오. 아아! 아무려나 나가다가 벼락을 맞아 죽든지 진흙에 미끄러져 망신을 당하든지 나가 볼 욕심이오.

내 묘를 찾아 꽃 한 송이 꽂아다오

조선시대에 태어나 신여성으로 교육받은 나혜석은 확실히 시대를 앞선 사상가이자 활동가였다. 특히 근대적 여권론을 주장하며 쓴 글을 보면 그녀가 그러한 자신의 생각을 소신 있게 드러내기까지 얼마나 큰 용기가 필요했을지 짐작하게 한다.

1949년 3월 14일 관보에 부고 기사 하나가 뜬다.

신원미상, 무연고자.
사망원인 영양실조, 실어증, 중풍….
추정연령 65~66세.

신원미상의 무연고자로 처리된 시신은 그보다 3개월 전인 1948년 12월 10일에 세상을 떠난 나혜석이었다. 남자들의 인형이길 거부하며 오직 독립적인 존재이고자 했으며, 글 쓰고 그림 그리는 것을 좋아했던 예술가 나혜석은 그렇게 우리 곁을 떠났다.

시대를 앞선 선각자 나혜석을 품어주지 못해 미안하다. 지금 이 시대를 사는 우리는 모두 그녀에게 갚을 수 없는 빚을 진 것은 아닐까. 무겁고 미안한 마음이다.

Lee Jungseop
1916~1956

이중섭

황소
흰소
가족과 첫눈

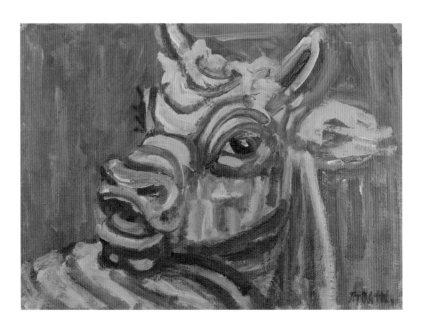

이중섭
황소*
1950년대
종이에 유채
26.5×36.7cm
국립현대미술관

이중섭의 붉은 황소,
우리의 황소

한국인이 가장 사랑하는 화가 이중섭은 소, 닭, 게, 아이, 가족 등 한국인이 좋아하는 정서를 주제로 한 작품들을 많이 남겨 '민족 화가'로도 불린다. 가족과 떨어져 살면서 느꼈던 그리움과 사랑, 몸서리치도록 지긋지긋했던 가난, 일제강점기와 전쟁을 겪으면서도 어떻게든 살아남아야 했던 삶에 대한 투지 등을 고스란히 표현해낸 작품들은 이중섭의 영혼이 담긴 분신과도 같은 존재들이라 할 수 있다.

〈황소〉는 이중섭이 세상을 떠나기 일 년 전인 1955년 첫 개인전에 출품되었던 오십여 점의 작품들 가운데 하나이다. 당시 출품작들이 대부분 1954년 통영에서 머물며 그렸던 작품들인 것으로 보아 〈황소〉 역시 1954년 통영에서 그렸을 것으로 추정한다.
개인전이 끝난 후에 친구 김광균 시인이 출품작 중 팔리지 않은 이십여 점의 작품을 자신의 사무실에 보관했는데, 〈황소〉도 그중 하나였다. 이후의 이력은 정확하게 알려지지 않았다가 '이건희 컬렉션'에 포함된 것으로 알려지며 화제가 되었다.

이중섭의 소 연작 작품들이 대부분 그렇듯이 〈황소〉 역시 소의 근육과 표정에서 느껴지는 역동성을 생생하게 묘사하고 있다.

송시열의 글씨 〈각고刻苦〉의 부분.

얼굴만 클로즈업해서 그렸는데도 심장에서 펄떡거리는 맥박 소리가 들릴 듯하다.

굵은 선에서는 서예의 필법, 특히 조선 후기 문인이자 서예가였던 송시열의 필법이 연상된다. 선 하나하나에 힘의 강약이 살아 있어 붓을 잡은 거친 손이 아직 힘차게 움직이고 있는 듯한 착각이 든다. 화가의 손끝에서 뿜어져 나온 강렬한 감정들이 그대로 강한 생명력이 되어 선명하게 전달된다.

〈황소〉에는 커다란 눈망울을 가진 늠름한 황소의 얼굴이 클로즈업되어 있다. 몸을 부르르 떨다가 고개를 쳐들었을 때의 순간을 포착한 듯 입이 살짝 벌어져 있다. 강렬한 붉은 색조로 인해 황소의 거칠고 강인한 생명력이 극적으로 묘사되었지만, 커다란 눈망울과 살짝 벌어진 입은 우리가 늘 보았던 황소의 모습을 그대로 닮았다.

우리는 소의 커다란 눈망울을 보며 감정을 읽는다. 눈을 통해 소와 교감한다. 저 순박한 눈망울을 빼고 소에 관해 이야기하는 것은 어렵다. 소의 눈이 슬퍼 보이는 것은 우리의 마음이 그러하기 때문 아닐까? 우리 한국인의 감정이 저 눈에 담겨 있다.
선이 굵고 우직해 보이는 황소는 누가 봐도 우리의 황소이다. 살짝 벌린 입은 무언가 말을 하려는 듯하다. 과묵하고 듬직한 청년의 모습도 보인다. 거친 붓 자국과 붉은 색조를 조금만 걷어내고 보면 너무나 친근해 보이는 우리 가족의 모습, 우리 한국인의 모습이 보인다.

이중섭은 자신을 황소라 여겼다. 황소 그림을 자신의 자화상이라 여겼다. 황소는 우리의 소였고, 동시에 이중섭 자신이었다.

〈흰소〉가 지닌
특별한 의미

소는 이중섭이 가장 오랫동안 반복해서 다룬 대표적인 소재이다. 강한 생명력이 살아 움직이는 소 그림을 통해 일제강점기에 억눌린 우리 민족의 울분을 대신 토해내는가 하면, 이중섭 자신의 주체할 수 없는 통렬한 감정을 표출하기도 했다.
이중섭은 〈황소〉 외에도 〈소〉, 〈흰소〉, 〈싸우는 소〉, 〈소와 아이〉, 〈길 떠나는 가족〉 등 소와 관련된 작품을 많이 남겼는데,

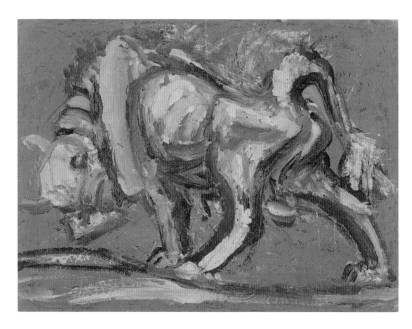

이중섭
흰소*
1953~1954년
종이에 유채
30.5×41.5cm
국립현대미술관

그중에서도 〈흰소〉는 여러모로 특별한 의미가 있는 작품이다.

소는 본래부터 우리 민족을 상징하는 동물이었으며, 흰색 역시 우리 민족의 색으로 인식되었다. 그랬기에 〈흰소〉가 전쟁 이후 피폐해진 우리 민족의 모습을 상징적으로 그려낸 작품이라는 해석이 많았다.

그런데 황소와 비교해 조금 말라 보일 뿐 흰소에게도 끈질긴 생명력이 꿈틀거리고 있음이 보인다. 뒤로 길게 뻗은 뒷다리에 서는 안간힘을 다해 버티는 힘이 느껴지지만, 붓 터치로 흩날리듯 표현한 꼬리의 움직임에서는 힘찬 에너지가 느껴진다. 조금 지쳤을지 몰라도 아직 흰소는 분명히 살아 있다. 곧 힘차게 도약할 힘을 비축하며 조금 천천히 움직이고 있을 뿐이다.

이중섭의 '흰소' 연작은 다섯 점 정도로 알려져 있는데, 이번에 '이건희 컬렉션'으로 세상에 나온 〈흰소〉는 1972년 이중섭의 첫 유작전에 출품되었다가 이후 오십 년간 이력이 명확하지 않아서 학예연구사들이 애타게 찾던 작품이라고 한다.

당신의 황소는
스페인의 투우처럼 무섭다

1955년 첫 개인전 이후 이중섭은 팔리지 않았던 작품에 새로 그린 작품을 추가해 대구의 미국문화공보원에서 다시 개인전을 연다. 이때 미국문화공보원장이었던 아서 맥타가트가 이중섭의 〈황소〉를 보고 "당신의 황소는 스페인의 투우처럼 무섭다!"라고 말한다.

스페인의 투우와 우리의 황소를 비교하는 것이 과연 적절한 것인지 모르겠다. 스페인의 투우경기장에서 싸우는 소의 모습을 본 적이 있는가? 누군가 한쪽은 죽어야 끝나는 경기, 너무나 인간미가 없지 않은가? 등에 창을 꽂고 뿔로 들이받는 맹렬한 공격성, 공포로 가득한 저 불안한 눈빛을 우리의 황소에서 찾아볼 수 있던가?

우리에게 비교적 친숙한 스페인의 화가 파블로 피카소도 소의 모습을 작품에 많이 표현했다. 하지만 역시나 이중섭의 소와는 확실히 다르다! 소는 다 같은 소라고 생각하겠지만, 그렇지 않다. 피카소의 소는 스페인 투우와 더 많이 닮았다. 우리가 황소 하면 가장 먼저 떠오르는 커다란 눈망울을 스페인의 투우에서는 찾아보기 힘들다.

스페인 최고의 투우사 중 한 명인 호세 토마스의 투우 장면.
투우의 눈빛은 매섭기보단 불안에 가득 차 있다.

이중섭은 아서 맥타가트의 말에 버럭 화를 내며 이렇게 대꾸한다. "내 소는 싸우는 소가 아닌 고생하는 소, 소 중에서도 한恨의 소이다!"

전쟁과 가난과
바닷가의 추억

1916년 평안남도 평원에서 태어난 이중섭은 부유했던 외가의 도움으로 부족함 없는 유년 시절을 보낸다. 중학교 졸업 후에는 민족주의 학교인 오산학교에 진학해 미술 교사 임용련의 영향으로 본격적으로 미술에 입문한다. 임용련의 아내는 파리

에서 유학하며 그림을 공부한 백남순이었다.

임용련은 이중섭에게 "한국인은 가장 한국적인 그림을 그려야 한다"고 가르쳤고, 이때부터 이중섭은 한국인의 이미지와 가장 맞닿아 있는 황소 그림을 많이 그린다.

1936년에는 성공한 사업가였던 형 이중석의 도움으로 일본 유학을 떠난다. 도쿄문화학원으로 학교를 옮긴 뒤에 같은 미술부 후배인 야마모토 마사코를 만나 사랑에 빠진다. 1945년에 두 사람은 한국에서 결혼식을 올리고, 이중섭은 마사코에게 이남덕이라는 한국 이름을 지어준다.

1950년에 6·25전쟁이 일어나자 가족과 함께 제주도까지 피난을 간다. 1951년 1월부터 약 11개월 동안 가족이 함께 제주도에 살았던 시기를 이중섭은 가장 행복했던 시간으로 떠올린다. 1952년에는 생계를 위해 부산으로 거처를 옮긴다.

하지만 장인의 부고 소식과 함께 아내의 건강 악화가 겹치면서 아내와 두 아들은 여권이 없는 이중섭만 남겨둔 채 일본으로 떠난다. 이중섭은 이듬해에 가족을 만나기 위해 일본으로 넘어가지만, 불법 체류자가 될 수 없어 일주일만 머물고 다시 돌아온다. 안타깝게도 이것이 가족과 함께 보낸 마지막 시간이 되고 만다.

〈가족과 첫눈(피난민과 첫눈)〉은 가족과 함께 제주도에서 지낼

이중섭
*가족과 첫눈(피난민과 첫눈)
1950년대
종이에 유채
32×49.5cm
국립현대미술관

때 그린 작품으로 추정된다. 1972년 현대화랑에서 열린 이중섭 개인전 이후 행방을 알지 못하던 작품이었는데, 이번 '이건희 컬렉션'에서 소개되어 모두를 다시 한번 깜짝 놀라게 했다.

추운 겨울날 제주도 바닷가에 눈발이 휘날리는데 물고기들은 수면 위로 튀어 오르고, 새들은 하늘 위로 날아오르고, 사람들은 그 안에서 춤을 추듯 어우러져 낭만적인 분위기를 연출하고 있다. 인간과 동물이 천진난만하게 함께 놀고 있다. 어디서도 전쟁통 피난살이의 어려움은 찾아보기 힘들다. 어려움 속에서도 즐거움을 놓치지 않는 모습이다. 가난한 피난살이로 힘든 시기였지만, 사랑하는 아내와 아이들이 모두 함께 지냈던 너무나 소중하고 즐거웠던 시간이었음을 바닷가의 추억으로 아름답게 표현한 작품이다.

이중섭은 부산에서 혼자 지내는 동안 가족들을 일본에서 데려오기 위해 생계를 위한 일을 하면서도 부지런히 그림을 그렸다. 당시 재력 있는 판화가이자 염색공예가인 유강렬이 이중섭을 여러모로 도와주어 작품을 자신의 집에 보관해주었는데 불이 나는 바람에 안타깝게도 작품 상당수가 소실되고 말았다. 어렵게 첫 개인전을 열고 스무 점 넘게 작품이 팔렸지만, 막상 작품 대금을 받는 것이 쉽지 않았다. 어찌해볼 도리가 없는 가난 때문에 절망하며, 가족을 향한 그리움과 절박함은 더욱 깊어졌다.

편지에 그려진
애달픈 그리움

〈길 떠나는 가족〉은 일본으로 간 가족과 헤어져 지낸 지 이 년여 만에 제주도 서귀포에서 그린 그림이다. 따뜻한 남쪽 나라로 떠나는 가족의 모습을 그렸다. 소달구지를 모는 남자가 이중섭 자신이고, 여인과 아이들은 아내와 두 아들일 것이다.
전쟁을 피해 남쪽으로 피난 가는 가족을 너무나 밝고 행복한 모습으로 그려냈다. 온 가족이 즐거운 소풍이라도 가듯 흥에 겨운 모습이다.

아이 한 명은 비둘기를 날리고, 다른 아이 한 명은 꽃을 장난감 삼아 놀고 있다. 엄마는 개구쟁이 아이들이 달구지에서 떨어지지 말라고 팔과 다리를 꼭 부여잡은 채 활짝 웃고 있다. 앞에서는 흘러가는 구름 조각이라도 잡으려는 듯이 한 손을 하늘로 쭉 뻗은 아빠가 소달구지를 끌고 있다. 이제 막 힘차게 앞발을 내디디려는 황소의 얼굴에도 웃음기가 가득하다.
정말이지 보기만 해도 절로 미소가 흘러나오는 그림이다. 현실에서는 가족들과 오붓하고 행복한 시간을 갖지 못하기에 그림을 통해서나마 이런 꿈을 꾸고 싶었던 걸까. 가족과 헤어져 지내는 마음이 얼마나 외롭고 스산했을까. 이중섭의 그 마음이 느껴져 눈물이 날 것만 같다.

이중섭
길 떠나는 가족
1954년
종이에 유채
64.5×29.5cm
개인 소장

····やすかたくん····

わたくしの やすかたくん。 げんきで せうね。 がっこうの あともだちも
みな げんきですが。 パパ げんきで てんらんかいの じゅんびを
しています。　　 パパが きょう ····「まま、やすなりくん。やすかたくん。
が うしくるま にのって ····パパは まえの ほうで うしくんを
ひっぱって ··· あたたかい みなみの ほうへ いっしょに ゆくえを か
きました。　　 うしくんの うへは くもです♪　 では げんきで ね。

→ パパ ﾁｭﾝｿﾌﾟ

이중섭
길 떠나는 가족이 그려진 편지
1954년
10.5×25.7cm
이중섭미술관

이중섭은 이 그림을 편지에 그려 가족들에게도 보낸다. 〈길 떠나는 가족이 그려진 편지〉는 이중섭이 일본에 있는 아들 태현에게 보낸 편지에 그려진 그림이다.

이중섭은 편지에 이렇게 썼다.
"엄마, 태성 군, 태현 군을 소달구지에 태우고 아빠가 앞에서 황소를 끌고 따뜻한 남쪽 나라로 함께 가는 그림을 그렸다. 황소 군의 위에는 구름이다."

지독한 가난과 고독으로 힘겨운 삶을 살다 이른 나이에 세상을 떠났으며, 사후에 더 빛을 보았다는 점에서 이중섭을 빈센트 반 고흐에 비유하곤 하지만, 이중섭은 그냥 우리의 이중섭으로 기억하고 싶다.
가족에게 보내는 편지에 노란 황소와 꽃과 새를 그려 애달픈 그리움과 사랑을 전할 줄 알았던 이 낭만적인 남자는 그 누구도 아닌 그냥 이중섭이다.

"예술은 진실의 힘이 비바람을 이긴 기록"이라고 믿었던 이중섭은
어떤 악조건 속에서도 삶과 그림에 대한 열정을 놓지 않았다.

담뱃갑 은박지 위에
그린 가난

가족들과 떨어져 부산에서 홀로 지내며 무대장치 일을 하던 시절에 이중섭은 어느 날 굴러다니던 못을 주워 담뱃갑 은박지 위에 그림을 그려보았다. 그러곤 주위 사람들에게 담뱃갑을 전부 달라고 해서 그림을 그리기 시작했다.
이중섭의 은지화는 이렇게 시작되었다. 이후 약 삼백여 점의 은지화를 그렸다.

은지화는 못이나 송곳 같은 뾰족한 도구로 드로잉을 한 다음 흑갈색의 물감이나 먹물을 솜을 이용해 부드럽게 문질러서 드로잉의 윤곽선 부분에만 색이 들어가도록 하는 방식으로 제작되었다.
가난해서 그림 그릴 종이나 도구를 살 형편이 안 되던 차에 우연히 은박지를 발견했다고 볼 수도 있겠지만, 한시도 손을 멈출 수 없었던 그림에 대한 열정이 못, 은박지, 엽서까지도 새로운 작품 도구로 활용하도록 부추긴 것은 아니었을까? 어느 쪽이었든 이중섭은 은지화를 통해 새로운 그림 재료와 스타일을 개발함으로써 남다른 실험성과 독창성을 보여준 것만은 확실하다.

은지화에 그린 인물들을 보면 대부분 길고 유연한 팔다리를

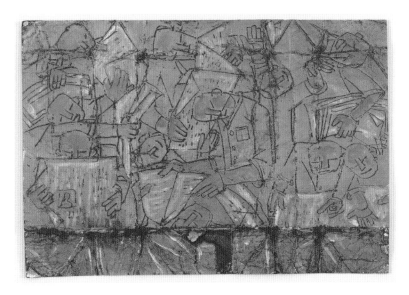

이중섭
신문 읽는 사람들
1950~1952년
은지화
10.1×15cm
뉴욕현대미술관

이중섭
도원(낙원의 가족)
1950~1952년
은지화
8.3×15.4cm
뉴욕현대미술관

이중섭
요정의 나라
1950~1952년
은지화
8.3×15.4cm
뉴욕현대미술관

가지고 있다. 동그란 얼굴에 표정 없는 인물들은 서로를 긴 팔로 얼싸안고 있다. 또 은지화에는 바닷가에서 즐겁게 놀고 있는 아이들 그림이 유독 많다. 보고 싶어도 보지 못하는 아들들에 대한 그리움이었을까. 가난과 외로움 속에서도 희망을 놓지 않으려는 몸부림이었을까.

이중섭의 은지화 가운데 〈신문 읽는 사람들〉, 〈도원〉, 〈요정의 나라〉 석 점은 미국의 뉴욕현대미술관이 소장하고 있다. 아서 맥타가트가 이중섭의 개인전에서 구입한 은지화 작품을 기증함으로써 뉴욕현대미술관이 소장한 첫 한국 작품이 되었다.

돌아오지 않을
강을 건너다

1955년에 어렵사리 개인전을 열고 작품도 팔렸지만, 막상 작품 대금을 제대로 받지 못해 끔찍한 가난은 여전히 제자리걸음 상태였다.

전쟁과 피난살이, 지독하게 이어진 가난, 가족에 대한 절절한 그리움을 그림에 대한 열정 하나로 버텨 내던 이중섭은 생각대로 일이 풀리지 않자 크게 절망했던 것 같다. 절박했던 만큼 좌절도 컸던 걸까. 결국에는 지나친 음주 등으로 건강이 극도로 나빠져 병원에 입원하게 된다.

이중섭
돌아오지 않는 강
1956년
종이에 유채
18.5×14.6cm
개인 소장

〈돌아오지 않는 강〉은 이중섭이 세상을 떠나던 해인 1956년에 마지막으로 그린 작품이다. 똑같은 제목의 그림을 연달아 넉 점이나 그렸는데, 그중 한 작품이다.

눈이 크고 머리를 짧게 자른 아이가 눈이 내리는 창밖을 내다보고 있다. 기운이 없는 건지 생각에 잠긴 건지 고개를 팔에 기댄 채 시선은 어딘가 한 곳에 고정된 듯하다. 저기 머리에 광주리를 인 여인이 걸어오고 있다. 장사를 마치고 돌아오는 엄마일까. 그렇다면 아이는 엄마를 기다리다 지쳐 시무룩해진 걸까.

이 그림을 그릴 무렵 이중섭은 자포자기한 사람처럼 일본의 아내에게 편지조차 쓰지 않았다. 그저 아내가 보내온 편지를 벽에 붙여놓고는 멍하니 쳐다보며 앉아 있곤 했다.

그리움이 쌓이고 쌓여 속이 문드러질 대로 문드러진 이중섭은 마지막으로 이 그림을 그려놓고는 크게 소리 내어 한참을 울었다고 한다.

이중섭은 1956년 돌아오지 않는 강을 그려놓고선 돌아오지 않을 강을 건너 우리에게서 떠나갔다.

Chang Ucchin

1917~1990

장욱진

나룻배

소녀

공기놀이

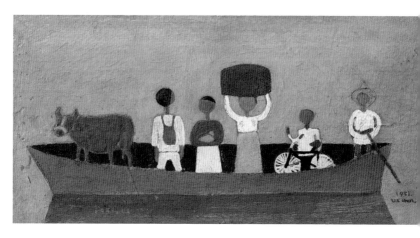

장욱진
나룻배*
1951년
판지에 유채
14.5×30cm
국립현대미술관

나룻배 뒤에
소녀가 있는 사연

한국 근현대 미술을 대표하는 화가로서 장욱진은 집, 가족, 자연 등과 같은 일상적 이미지의 아이콘을 정감 있는 형태와 뛰어난 색감으로 그려내어 어린아이의 그림처럼 누구나 공감하게 만드는 독창적인 예술세계를 구축했다.

장욱진은 경성제2고등보통학교에 입학했다가 일본인 역사 교사에 항의한 사건으로 퇴학을 당하고 양정고등보통학교에 편입학했다. 양정고등보통학교를 졸업한 뒤에는 1939년 도쿄의 제국미술대학 서양학과에 입학해 미술을 공부했다. 양정고등보통학교에 다닐 때부터 그림을 열심히 그렸던 장욱진은 일본 유학 시절에 고향에 대한 소재와 주제를 많이 다루며 자신만의 독자성을 확보하는 단초를 마련한다.

〈소녀〉는 제국미술대학에 입학한 이듬해 조선미술전람회에 출품해 입선한 작품이다. 그림의 모델은 고향 마을에 살던 산지기의 딸이었다. 장욱진은 이 그림을 무척 아껴 전란 중에도 품에 지니고 다닐 정도였다.

〈나룻배〉는 이 〈소녀〉의 뒷면에 그려진 작품이다. 전쟁통에 미술 재료를 구하기 쉽지 않았을 때 그렇게라도 그림을 그리고 싶었던 화가의 열정과 절박함이 느껴진다. 안타까운 시대상을

장욱진
소녀*
1939년
판지에 유채
30×14.5cm
국립현대미술관

보는 것 같아 더욱 애정이 간다.

가난과 열정의 아이콘인 빈센트 반 고흐도 한 개의 캔버스에 두 개의 그림을 그린 적이 있다. 〈밀짚모자를 쓴 자화상〉이 바로 〈감자 깎는 여인〉 뒷면에 그린 작품이다.

〈나룻배〉에는 장욱진이 어렸을 때 봤던 강나루 나룻배의 모습이 그대로 담긴 듯하다. 집안의 살림 밑천이자 식구나 마찬가지였던 황소, 가방 메고 읍내 학교에서 돌아오는 남동생, 오일장에서 닭을 사 돌아오는 새색시, 무거운 짐을 머리에 인 엄마, 자전거 타는 동생, 노 젓는 나룻배 아저씨.

작은 나룻배에 우리네 인생이 다 담겨 있는 듯하다. 이렇게 환하고 어여쁜 우리 일상의 모습이라니! 지금 보아도 아련한 추억인데, 피난민 시절에는 얼마나 되찾고 싶은 일상이었을까.

암울한 피난민 시절에 작은 희망이라도 그려 보여주고 싶었던 걸까? 한때의 평온했던 일상을, 전쟁이 끝나면 꼭 되찾고야 말 일상을 보여주고 싶었던 걸까?

파란 강물은 희망 그 자체이다. 어떤 아픔이나 고통도 밝은 희망으로 극복해 내려는 낙관적 의지가 느껴진다.

공기놀이 하던
우리 누나들

아버지가 전염병으로 갑자기 세상을 떠나는 바람에 고모를 따라 서울로 올라와야 했던 소년 장욱진은 학교에서 미술반 활동을 하며 그림 그리기에 열중했다. 호랑이처럼 무서웠던 고모는 죽어라 그림에 몰두하는 어린 조카에게 공부 좀 하라며 야단을 치곤 했다.

장욱진은 양정고등보통학교에 3학년으로 편입한 다음 해인 1937년 제2회 전국학생미전에 〈공기놀이〉를 출품해 최고상을 받는다. 상금으로 비단 옷감을 선물로 안겨드리고는 마침내 고모에게 마음껏 그림을 그려도 된다는 허락을 받아냈다.

장욱진은 자신이 정들었거나 강한 인상을 받았던 대상을 주로 모티브로 삼았는데, 그래서 고향을 상징하는 향토적인 소재가 많이 등장한다. 〈소녀〉와 더불어 〈공기놀이〉 역시 그러한 향토적 심상이 잘 드러나는 작품이다. 어린 시절 동네 골목 어딘가에서 한 번은 마주쳤을 법한 장면에서 푸근한 고향의 향수가 전해진다.

'공기놀이'라고 하는데 정작 공기는 보이지 않는다. 그렇지만 누구라도 그림을 보면 자연스럽게 공기놀이를 하고 있겠거니 생각한다. 길게 땋은 머리를 늘어뜨리고 있는 소녀들의 얼굴에

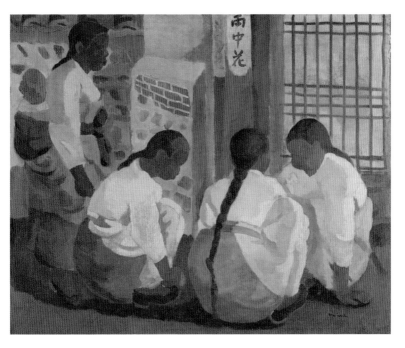

장욱진
*공기놀이
1937년
캔버스에 유채
65×80cm
국립현대미술관

도 표정 묘사가 거의 없지만, 그림을 보면 누구나 신난 표정을 하고 있겠거니 상상하게 된다. 〈나룻배〉에도 인물들의 표정이 생략되어 있는데, 이렇게 생략된 표정이 우리를 더욱 몰입하게 만든다.

〈공기놀이〉를 보면 장욱진의 추억에서 고향의 소녀들은 조금 투박하지만 건강하고 듬직한 모습을 하고 있었던 듯하다. 아기를 등에 업고 혼자 서 있는 소녀의 모습에서 그 시절 우리 언니, 누나의 자화상이 그려지기도 한다.

1930년대와 1940년대에 장욱진은 꾸준히 그림을 그려 캔버스 틀을 떼어내고 천만 쌓아도 어른의 허리까지 닿을 정도로 다작을 했다. 그런데 안타깝게도 전쟁통에 대부분 소실되는 바람에 6·25전쟁 이전의 초기 작품들은 〈공기놀이〉를 포함해 몇 작품 되지 않는다.

이상하고 아름다운
황금 들판의 풍경

장욱진은 1941년 역사학자이자 정치가인 이병도의 맏딸인 이순경과 결혼했다. 일본 유학을 마치고 돌아와서는 장인의 소개로 국립박물관 진열과에 취직해 일하지만, 관장의 불평을 전해 듣고는 겨우 이 년여 만에 나와버렸다.

1950년 전쟁이 발발했을 때 장욱진의 나이 서른넷이었다. 부산으로 피난을 떠나 가족 모두 몸은 무사했지만, 그림을 마음대로 그릴 수 없어서 괴로웠다. 전쟁이 난 이듬해 9월 고향인 충남 연기군으로 돌아와서야 심신의 안정을 되찾고 창작에 몰두할 수 있었다.

이때 완성한 작품이 엽서만 한 크기의 작은 그림 〈자화상〉이다. 세련된 연미복을 입고 한 손에는 중절모를 든 채 유유히 길을 걸어가는 화가의 모습은 포화가 쏟아지는 전쟁통에 황금빛으로 물든 너른 들판만큼이나 비현실적이다.
〈나룻배〉에서 보여줬던 것처럼 전쟁으로 인해 피폐해진 현실을 이겨낼 힘을 그림 속의 평화롭고 서정적인 세계에서 얻고자 했던 것일까. 밖을 아무리 둘러봐도 어둡고 암담한 풍경밖에 보이지 않았을 테니 화가는 자신의 상상 속 이상을 끄집어내야 했을 것이다.

전쟁이 끝난 후 장욱진은 서울대학교 교수직도 사임하고는 덕소에 '강가의 아틀리에'를 마련하고 오직 작업에 몰입하며 숱한 실험과 도전을 거듭한다. 덕소에서 보낸 십이 년은 새로운 단계로 나아가기 위한 각고의 시간이었으며, 예술가로서의 정체성에 대해서도 많은 고민과 성찰을 하는 시기였다.

장욱진은 한적한 자연에서 쓸쓸함을 벗 삼아 오직 자기 내면

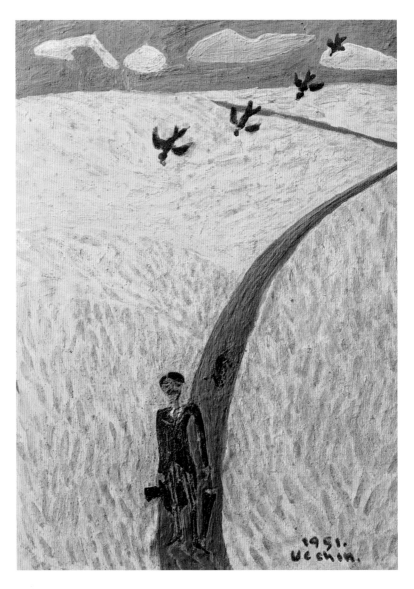

장욱진
자화상
1951년
종이에 유채
14.8×10.8cm
개인 소장

을 직시하려고 일부러 고독을 택했던 모양이다. 그림산문집
《강가의 아틀리에》에 이런 고백이 있다.

나는 고요와 고독 속에서 그림을 그린다. 자신을 한곳에 몰아세
워 놓고 감각을 다스려 정신을 집중해야 한다. 아무것도 나를
방해해서는 안 된다. 그림 그릴 때의 나는 이 우주 가운데 홀로
고립되어 서 있는 것이다.

어쩌면 장욱진은 〈자화상〉을 그리던 때에 이미 자연 속에서 고
독을 벗 삼아 창작에 몰두하는 자신의 모습을 상상하고 있었
는지도 모르겠다.

심플한
아름다움의 본질

장욱진의 그림에서 가족은 대개 엄마와 아빠, 아이 둘의 네 명
으로 그려진다. 날아가는 새도 네 마리, 서 있는 나무도 네 그
루일 때가 많다. 〈자화상〉에 그려진 새도 네 마리이고, 〈가로
수〉에 그려진 나무도 네 그루이다.
보통 사람들은 숫자 4를 일부러 피하는데, 장욱진은 넷이야말
로 가장 적은 숫자로 조형적인 변화를 보여주는 숫자라고 말
한다. 나란히 넷, 하나와 셋, 둘과 둘, 셋과 하나와 같이 다양하

장욱진
가로수
1978년
캔버스에 유채
30×40cm
개인 소장

게 보여줄 수 있는 넷의 조합. 여기에는 장욱진이 오랜 숙고를 거쳐 마침내 도달한 '심플한' 아름다움의 본질이 담겨 있다.

장욱진은 술만 마시면 입버릇처럼 "나는 심플하다"라는 말을 되풀이하곤 했다. 실제로 그의 작품들은 군더더기 없이 심플하다. 하지만 비어 있지 않다. 심플함으로 가득 차 있다. 그의 심플함은 단순함뿐만 아니라 순수함, 수수함, 절제미, 겸손함을 함께 담고 있는 심플함이다. 그 심플함의 경지에 이르기까지 얼마나 많은 고민과 절제가 있었을까?

장욱진의 작품을 처음 접한 사람들은 생각보다 작은 크기에 놀라곤 한다. 심플한 아름다움에 천착했던 장욱진은 '작은 그림이 친절하고 치밀하다'라는 믿음을 갖고 있었다. 그리고 그 작은 화면을 놀랍도록 치밀하고 밀도 높게 채워냈다.
청량한 초록빛의 나무들 사이를 걸어가는 가족들 모습을 그린 〈가로수〉 역시 우리가 일반적인 작품 크기로 생각하는 10호(45.5×53cm)보다 작은 크기이다. 하지만 네 그루의 가로수가 쭉쭉 뻗어 있는 시원한 구도 때문인지 실제보다 훨씬 크게 느껴진다. 게다가 가족들 뒤를 따르는 강아지와 소, 나무들 위의 작은 집과 빨간 해는 우주의 모든 생명체를 아우르는 포용적 세계관을 보여주기 때문에 결코 작게 느껴지지 않는다.

나는 깨끗이 살려고
노력하고 있노라

장욱진이 "나는 심플하다"와 더불어 자주 하던 말 중의 하나는
"나는 깨끗이 살려고 노력하고 있노라!"였다. 그는 작품에서
단순함의 미학을 추구했던 것과 마찬가지로 삶에서는 소박함
과 검소함을 지향했다.

평생 집과 가족에 대해서는 많은 애착을 두었지만, 그림 외에
는 다른 어떤 일에도 관심을 두거나 욕심을 부리지 않았다고
한다. 그러한 장욱진에 대해 딸 장경수는《내 아버지 장욱진》
이라는 책에서 이렇게 말한다.

> 누군가 당신 그림을 좋아하거나 아버지가 마음에 들면 나눠주
> 기는 해도 돈으로 환산되는 무엇이라는 것은 상상조차 하지 않
> 으셨다. 아버지가 바라는 것은 잘 팔리는 화가가 아니라 당신이
> 그릴 수밖에 없는 그림이었으며 당신만이 그릴 수 있는 그림이
> 었다.

〈밤과 노인〉은 장욱진이 작고한 해에 그려진 마지막 작품인 데
다 하얀 옷을 입은 노인이 등장해 화가 자신의 죽음을 암시하
는 그림으로 설명되곤 한다.
그런데 그림에서 어떤 슬픔이나 회한보다는 여유와 관조가 느

몸과 마음과 모든 것을 오직 그림을 위해 다 써버리겠다는 장욱진의 열망은
심플하지만 깊이를 헤아릴 수 없는 숭고한 예술로 피어났다.

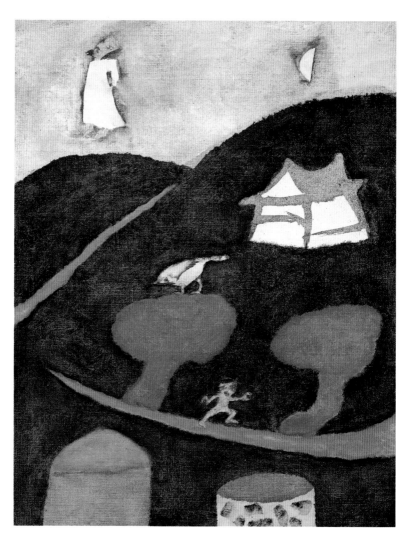

장욱진
밤과 노인
1990년
캔버스에 유채
41×32cm
개인 소장

꺼진다. 산과 길과 집과 달이 있고, 아이와 까치도 있다. 뒷짐을 진 노인은 무언가를 바라보는 듯 고개를 살짝 기울이고 있다. 하얀색 옷은 수의처럼 보이기도 하지만, 맑고 순수한 영혼을 떠올리게도 한다.

장욱진은 스스로 "나는 한평생 그림 그린 죄밖에는 없다"라고 말했다. 이 말에는 자신의 삶과 예술세계에 대한 진정성을 지켜온 사람만이 가질 수 있는 솔직함과 당당함이 있다. 〈밤과 노인〉에는 그러한 솔직함과 당당함을 지닌 예술가의 순수한 영혼이 서려 있다.

어떤 미술사적 개념으로도 쉽게 정의 내리기 어려운 독특한 경지에 이르렀던 장욱진은 1990년에 예술에 모든 것을 쏟아붓고 속세를 떠나는 도인처럼 그렇게 떠났다.

"삶이란 초탈하는 것이다. 나는 내게 주어진 것을 다 쓰고 가야겠다."

Kim Hongdo

1745~1806 추정

김홍도

추성부도

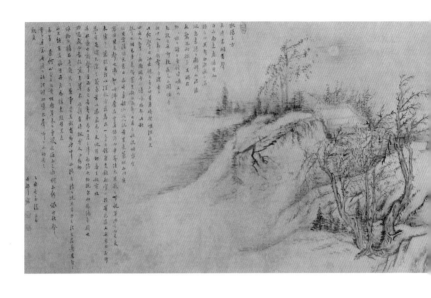

김홍도
*추성부도秋聲賦圖
1805년
종이에 연한 채색
56×214cm
국립중앙박물관
보물 제1393호

가을 소리로
인생을 이야기하다

대한민국 보물 제1393호로 지정된 〈추성부도〉는 겸재 정선의
〈인왕제색도〉와 더불어 '이건희 컬렉션' 중 값을 매길 수 없을
만큼 매우 귀한 작품으로 손꼽힌다.

〈추성부도〉는 중국 송나라 문학가 구양수가 지은 〈추성부〉라
는 시를 단원檀園 김홍도가 해석하여 그림으로 그려낸 것이다.
〈추성부〉는 늦가을 바람 소리를 들으며 떠오른 생각을 적은 산
문시이다.

시의 내용은 이렇다. 구양수가 가을밤에 책을 읽다가 빗소리도
바람 소리도 아니고 사람 소리도 아닌 소리를 듣고는 동자를
불러 무슨 소리인지 알아보라고 한다. 이에 동자는 "사방에 사
람 소리는 없고 나무 사이에 소리만 있습니다"라고 전한다. 그
얘기를 들은 구양수는 "아, 슬프도다. 이것이 가을의 소리로구
나"라며 탄식한다. 처량하고 쓸쓸한 가을의 소리가 "만물이 왕
성함을 지나 마땅히 죽는" 자연의 이치와 더불어 인생의 무상
함을 떠올리게 했기 때문이다.

구양수는 가을에 빗대어 나이 들어감을 한탄하며 시에 이렇게
적는다.

아, 초목은 감정이 없어서 때가 되면 날리고 떨어지나 인간은 동물이고 만물 중에 영혼이 있으니 백 가지 근심이 마음에 느껴지고 만 가지 일이 얼굴을 힘들게 하는구나. 마음속에 움직임이 있으면 반드시 그 정신이 흔들리고 하물며 그 힘이 미치지 못하는 것까지 생각하며 그 걱정이 지혜로는 할 수 없는 곳까지 하게 되니 마땅히 붉고 윤기 나는 얼굴은 마른나무같이 시들고 검은 머리는 백발이 되는구나.

구구절절 공감되는 걸 보면 천 년 전 생각이나 지금의 생각이 별반 다르지 않은 것 같다.

그림을 좀 더 자세히 들여다보자. 우리의 초가집과는 다른 중국식 초옥에 앉아 책을 읽는 구양수의 모습이 보인다. 주위의

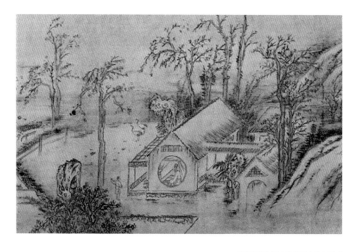

　　　　　　　　　　　　　　　　　　김홍도의 〈추성부도〉 부분 확대

나무는 잎이 모두 떨어져 앙상한 나뭇가지를 드러내고 있어 쓸쓸함을 더한다.

김홍도는 가을의 쓸쓸함, 차가운 공기와 바람, 거칠고 황량한 나무 등을 효과적으로 표현하기 위해 붓에 먹을 조금만 묻혀 마른 붓질을 활용하는 이른바 '갈필' 기법으로 그림을 완성했다. 그로 인해 그림 전체에서 바싹바싹 타는 듯한 황량함이 오롯이 전해진다.

〈추성부도〉에는 김홍도의 친필로 시의 전문이 실려 있다. 글의 말미에는 '을축년동지후삼일 단구사乙丑年冬至後三日 丹邱寫'라고 적혀 있다. '을축년 겨울 동지 지나 삼 일째, 양력으로 11월 겨울 즈음에 단구 김홍도가 쓰다'라는 뜻이다. 을축년이면 1805년이다. 이 작품을 김홍도의 유작이라고 보는 이유는, 1805년 이후의 다른 알려진 작품이 없는 데다 1806년 이후로 김홍도의 흔적에 대한 기록이 없기 때문이다.

김홍도는 1776년 조선의 제22대 왕으로 즉위한 정조의 무한한 애정과 전폭적인 지원을 받았던 것으로 알려져 있다. 하지만 정조가 마흔일곱의 비교적 젊은 나이에 갑작스럽게 세상을 떠나면서 김홍도의 삶은 완전히 추락한다. 엄청난 수치와 모멸감을 견뎌야 했던 김홍도는 가난한 형편에 병까지 얻는다. 이렇게 모진 고통을 겪으면서 마지막 힘을 짜내 그려낸 생애 마지막 걸작이 〈추성부도〉이다. 김홍도가 이 작품을 그렸을 때의

힘들고 처량했던 처지를 생각하면 구양수의 시에 얼마나 절절히 공감했을지 짐작하고도 남음이 있다.

조선 시대
최고 화가의 탄생

김홍도는 조선 후기인 1745년에 중인의 신분으로 태어났다. 고향에 대해서는 확실한 기록이 없지만, 지금의 경기도 안산에서 태어났을 것으로 본다. 그의 스승인 문인 화가이자 미술평론가인 강세황에게 코흘리개 시절부터 학문과 그림을 배웠다고 기록되어 있는데, 강세황이 살았던 곳이 안산이다.

강세황은 김홍도의 그림에 많은 도움과 영향을 주었으며, 김홍도를 가리켜 '우리나라 금세의 신필神筆'이라 할 만큼 극찬했다. 강세황이 직접 김홍도의 일대기를 기록한 《단원기》에서는 조선 시대 최고 화가로서의 김홍도를 이렇게 묘사하기도 했다.

세상에서는 김홍도의 뛰어난 재주에 놀라며, 지금 사람들이 미칠 수 없는 경지라고 탄식하지 않는 사람이 없다. 이에 그림을 구하려는 사람들은 날로 많아져서 비단이 산더미처럼 쌓이고 재촉하는 사람들이 문을 가득 메워 잠자고 밥 먹을 겨를도 없을 지경이다.

김홍도
규장각도奎章閣圖
1776년
종이에 채색
143.2×115.5cm
국립중앙박물관

강세황은 김홍도가 거리에서 사람들의 움직임을 직접 보며 빠르게 그린 풍속화를 보았을 때도 이렇게 칭찬했다고 한다.

"너는 어릴 적부터 그림 공부를 할 때 인물, 산수, 신선까지 두루 잘하였다. 특히 신선과 화조를 잘 그려 그것만으로도 도화서 화원이 될 실력이 충분했다. 그런데 지금 보니 인물의 표정과 풍속을 묘사하는 너의 재주가 더더욱 뛰어나구나. 그 형태를 매우 자세하고 사실적으로 그려 어느 곳 하나 어색한 부분이 없으니, 사람들이 너의 재주에 감탄하며 신기해할 것이다."

김홍도를 도화서 화원으로 소개한 것도 강세황인데, 이때가 김홍도의 나이 열여섯 살인 1761년이다. 이후 1773년 스물여덟 살에 김홍도는 영조와 왕세손 이산의 초상화를 제작하는 어진 화사가 되어 명실상부 조선 시대 최고의 화가로 인정받는다. 왕세손 이산은 나중에 정조로 즉위하여 김홍도의 든든한 후원자가 된다. 궁중의 그림 관련 일은 모두 김홍도에게 맡길 정도였다. 정조는 즉위한 해인 1776년에 영조의 글을 봉안하기 위해 창덕궁 후원에 규장각을 창건하는데, 이때 김홍도에게 규장각의 전경을 그리게 한다. 그것이 〈규장각도〉이다. 〈규장각도〉는 김홍도의 초기 본격적인 산수화풍을 엿볼 수 있는 중요한 작품이다.

또 정조는 자신이 평소 보고 싶었던 금강산에 김홍도를 대신 보내 그림을 그려오라고 할 정도로 신뢰가 대단했다. 김홍도가

김홍도
금강산화첩金剛山畫帖 - 총석정
1788년
비단에 수묵담채
30×43.7cm

萬物草

김홍도
금강산화첩金剛山畵帖 - 만물초
1788년
비단에 수묵담채
30×43.7cm

지나는 여러 고을에 특별한 대우까지 당부할 정도였다. 김홍도는 1788년 선배 화원인 김응환과 함께 금강산과 관동팔경 지역을 직접 답사하며 〈총석정〉과 〈만물초〉를 포함해 총 60폭의 진경산수화를 그려 〈금강산화첩〉을 완성했다.

천재 화가,
김홍도의 해학

조선 시대 최고의 화가였던 김홍도는 우리에게 〈씨름〉이나 〈서당〉과 같은 풍속화로 친숙하지만, 사실 그는 산수화, 인물화, 신선도, 화조화, 불화 등 모든 회화 분야를 망라해 독창적인 예술세계를 구축한 조선의 레오나르도 다 빈치이다.

조선의 또 다른 천재 화가 신윤복도 그의 스펙트럼은 감히 따라잡을 수 없을 정도이다. 김홍도는 다양한 그림을 그렸을 뿐만 아니라 각 분야에서 최고의 작품을 남겨 화가畵家를 넘어 '화선花仙'이라 칭해졌다.

우리에게 친숙하면서도 그의 천재성을 엿볼 수 있는 작품으로 〈씨름〉이 있다. 〈단원풍속도첩〉은 김홍도가 윷놀이, 타작, 쟁기질, 활쏘기, 빨래터 등 서민들의 다양한 삶의 모습을 그린 스물다섯 점의 풍속화를 모은 화첩이다.

그중에서 〈씨름〉은 음력 5월 5일 단옷날 벌어지는 씨름판의 모

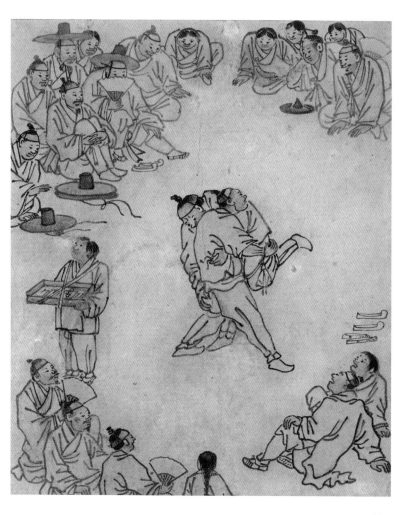

김홍도
단원풍속도첩檀園風俗圖牒 – 씨름
미상
종이에 채색
26.9×22.2cm
국립중앙박물관
보물 제527호

습을 그렸다. 사람들의 표정, 자세, 옷차림이 모두 제각각이고 생동감이 넘친다. 양반이니 서민이니 할 것 없이 모두가 빙 둘러앉아 씨름판을 즐기고 있다. 조선 후기 신분제 구분이 조금은 느슨해진 모습이다. 곧 다가올 여름을 대비해 단옷날 많이 주고받았다는 단오부채를 들고 있는 사람들도 눈에 띈다.

구경꾼들의 왁자지껄한 응원 소리가 여기까지 들리는 듯하다. 씨름꾼이 상대편을 들배지기로 들어 올린 절정의 순간을 포착해 박진감 넘치게 그려냈다. 허리춤에 끈이 없는 것으로 보아 샅바 없이 하는 바씨름을 하고 있다. 들배지기로 상대를 들어 올린 사람이 이길까, 아니면 되치기로 막판 뒤집기를 할까? 들어 올린 사람의 자신감 넘치는 표정과 손목의 팽팽한 힘줄을 보면 전세는 이미 들배지기 선수로 기운 듯하다.

두 선수의 오른쪽에 벗어놓은 신발이 짚신 한 켤레와 가죽신 한 켤레인 것으로 보아 양반과 서민의 씨름으로 보인다. 허리에 달린 행전으로 보아 곧 들배지기를 당할 사람이 양반인 듯하다. 서민이 양반을 이기는 모습이다. 씨름판에서만큼은 현실과 다르다는 걸 보여주고 싶었던 걸까? 이게 바로 김홍도만의 해학일지도 모르겠다.

왼쪽 위 구경꾼들 사이에 긴장한 듯 무릎을 바짝 세워 끌어안고 있는 사람이 보인다. 이번 판에서 이기는 사람과 맞붙을 다

음 선수인 듯 긴장한 얼굴이다. 옆에 갓이 놓인 것으로 보아서는 그도 양반인 것 같다.

오른쪽 아래에는 들배지기 당하는 사람이 내다 꽂혔을 때 부딪히지 않으려고 뒤쪽으로 비스듬히 앉은 사람이 있다. 그런데 그의 손 모양이 조금 이상하다. 땅을 짚고 있는 오른손의 엄지가 이쪽에서 보이는 것이 마치 왼손처럼 그려놓았다. 무릎을 짚고 있는 왼손은 또 오른손처럼 보이게 그렸다.

천재 화가가 이런 실수를? 다른 사람들의 손을 제대로 그린 걸 보면 김홍도가 손가락을 잘 구별하지 못하는 것 같지는 않다. 그렇다면 실수가 아니라 의도일까? 천재 화가만이 할 수 있는 또 다른 해학인 걸까?

이것을 두고 어디선가 이런 대화 소리가 들려오는 듯하다.

"자네, 김홍도 그림에서 뭐 이상한 부분을 봤는가? 에이, 그거 못 봤으면 김홍도 그림 봤단 소리 하지 말게나."

"나도 그쯤은 알고 있네. 김홍도 그림이 하도 인기가 좋아 모사본이 많이 돌아다니니 그런 장난을 좀 해봤다고 하더군."

〈씨름〉에서 김홍도의 천재성이 가장 빛나는 부분은 감각적인 구도에 있다. 먼저 그는 엿장수를 통해서 중앙에 집중되는 시선을 살짝 바깥쪽으로 돌려놓았다. 엿을 팔아야 하기에 반대로 서야만 하는 엿장수를 통해 단조로울 수 있는 구도에 감각적인 균형미를 부여한 것이다.

왼쪽 대각선과 오른쪽 대각
선에 있는 사람 수가 모두
열두 명이다. 마방진과 유
사한 이러한 배치로 인해
역삼각형 구도인데도 전체
적으로 안정감이 느껴진다.

또 대개는 안정적인 삼각형 구도를 선호하는데, 김홍도는 위쪽
에 더 많은 사람을 배치해 과감하게 역삼각형 구도를 택했다.
그런데도 안정적으로 보이는 이유는 전체적으로 마방진과 비
슷한 형태를 이루고 있기 때문이다.

가운데 두 명의 씨름꾼을 기준점으로 왼쪽 대각선에 있는 사
람 수도 열두 명이고, 오른쪽 대각선에 있는 사람 수도 열두 명
이다.

그뿐만이 아니다. 〈씨름〉은 다시점 구도로 그려졌다. 전체적으
로는 위에서 아래를 내려다보는 부감 구도인데, 가운데 씨름꾼
은 앉아 있는 구경꾼들이 보는 시점으로 그렸다.

김홍도, 과연 천재 화가답다!

천재 화가 김홍도는 1800년 정조가 갑자기 세상을 떠나면서 그간의 업적과 명성을 뒤로한 채 병고와 가난으로 고통스러운 말년을 보냈다. 생애 마지막 걸작 〈추성부도〉에는 한 마리 고고한 학처럼 살겠다는 의지를 그려 넣었으나 결국에는 아들에게 학비를 보내주지 못해 속상하다는 편지를 남기고는 가을날의 마른 나뭇가지처럼 스러져갔다.

Jeong Seon

1676~1759

정선

인왕제색도

정선
인왕제색도仁王霽色圖*
1751년
종이에 수묵
79.2×138.2cm
국립중앙박물관
국보 제216호

진경산수화의
최고봉을 만나다

조선 시대 진경산수화의 대가 겸재謙齋 정선의 〈인왕제색도〉
는 '비가 갠 인왕산의 모습'을 그린 것으로 신미년 윤달 하순,
즉 1751년 7월 말경에 완성된 작품이다. 진경산수화의 최고봉
에 이른 작품으로서 1984년에 우리나라 국보로 지정되었다.
일흔여섯의 노년에 이렇게 힘찬 필치로 걸작을 그려내다니 그
열정과 집념에 감탄하지 않을 수 없다.

정선은 1676년 서울시 종로구 청운동에서 양반 집안의 장남으
로 태어나 쉰두 살까지 살다가 인왕산 아래 인곡정사로 이사
해 이곳에서 생을 마감하는 여든네 살까지 생활한다. 인왕산은
정선에게 매우 친숙한 공간이었다.

정선은 인왕산의 하얀 바위를 짙은 먹으로 굵고 힘차게 그렸
다. 비가 그친 뒤에 습기를 머금은 바위를 표현한 것이라 검게
묘사되었다고도 보는데, 그보다는 바위의 웅장하고 묵직한 느
낌을 표현한 듯하다. 또 먼저 약간 흐린 먹을 칠한 다음 다 마
르면 좀 더 진한 먹을 덧칠하는 것을 여러 번 반복하는 적묵법
을 사용해 그린 덕분에 봉우리는 우뚝 솟아 보이고 계곡은 더
깊어 보이는 입체감이 두드러진다.

검은 바위의 웅장함과는 대조적으로 하얀 구름과 안개가 신비로움을 더해준다. 흑백의 절묘한 조화이다. 저 하얀 구름 자리에 뭔가를 채워 넣었다면 이만한 꽉 찬 전율을 느낄 수 있었을까?

하얀 구름은 사실 하얀색을 칠한 게 아니라 그냥 비워둔 것이다. 우리나라 옛 그림들에서 느낄 수 있는 여백의 아름다움이 고스란히 느껴진다.

왼쪽에 범바위와 코끼리바위가 있고 그 아래로 수성동 계곡이 흐른다. 가운데는 치마바위가 있고, 그 옆으로 한양성곽이 길게 이어져 있다. 오른쪽으로는 기차바위와 부침바위가 보인다. 정선이 그린 인왕산은 실제보다 좀 더 웅장해 보이는데 그 이유를 다시점 구도에서 그렸기 때문이라고 설명하기도 한다. 실제로 인왕산은 멀리 아래에서 위로 올려다보는 시점으로 그렸고, 아래쪽 집이 있는 곳은 위에서 아래로 내려다보는 시점으로 그려 지붕이 많이 보인다.

그림에서 가운데 치마바위 위쪽이 잘렸는데, 이건 일부러 이렇게 그린 걸까? 전체 바위를 온전히 그리기보다는 윗부분을 약간 잘라서 '얼마나 큰 바위이길래 다 담지 못했을까'라는 생각이 들게끔 의도한 것이 아닐까 추측했는데, 찾아보니 원래는 전체 바위를 그렸는데 안타깝게도 후대에 표구하다가 손상된 것이라고 한다.

정선은 당시 이 그림을 인왕산 기슭에 살던 절친 이병연의 쾌유를 바라는 마음으로 그렸던 것으로 전해진다. 이병연은 당대 최고의 문장가 중 한 사람이었는데, 이 그림이 완성된 것과 비슷한 시기에 세상을 떠났다.

이병연은 정선의 그림에 부쳐 시를 쓰고, 정선은 이병연의 시에 부쳐 그림을 그리며 막역지간의 우정을 나눴다고 한다. 이는 서울 근교 및 한강 주변의 명승명소를 그린 진경산수화와 인물화를 모아놓은 〈경교명승첩〉이라는 화첩의 〈시화상간〉이라는 작품에 잘 묘사되어 있다.

'시화상간'은 '시와 그림을 함께 보다'라는 의미이다. 그림에서 정선과 이병연이 가운데 지필묵을 두고 마주 앉아 있다. 늙은 소나무와 굳센 바위는 모두 두 사람의 단단한 우정을 상징하는 듯하다.

〈인왕제색도〉의 오른쪽 아래에 그려진 집에 대해서는 전문가마다 조금씩 다른 시각으로 설명한다. 당시 병상에 있던 친구 이병연의 집이라고 보는 시각도 있고, 정선의 스승이었던 김창집의 집이 있던 위치라고 보는 시각도 있다.

〈인왕제색도〉는 정선의 손자 정황이 소유하다가 조선 의정부 영의정 직책을 지낸 문신 심환지의 소유가 되었다. 심환지는 이 그림에 부친 시에서 "늙은 주인이 깊은 장막 아래에서 주역을 즐긴다"라고 썼다. 그는 이 집을 평생《주역》을 즐겨 읽은

정선
경교명승첩京郊名勝帖 – 시화상간詩畵相看
1740~1741년
비단에 연한 채색
29.0×26.4cm
간송미술관

정선의 집으로 본 것이다.

정선의 호 겸재는 '자신을 낮추어 겸손하게 하다'라는 뜻인데, 이 역시 주역의 64괘 중 '겸괘'에서 따온 것이다. 정선이 이 그림을 말년에 그렸다는 점을 염두에 둔다면 인생을 되돌아보며 자기 자신에게 주는 그림으로 그렸을 것이란 추정도 충분히 가능하다.

조선 시대의 산수화, 실경에서 진경으로

〈인왕제색도〉를 보면 전체 산세의 형상은 지금의 인왕산과 비슷하지만, 실제 모습과는 어느 정도 거리가 있다. 진경산수화를 그리는 화가들은 답사를 통해 실제 풍경을 화폭에 옮기면서도 자신이 느꼈던 감흥과 정취를 담았기 때문에 같은 풍경을 보아도 다른 느낌의 그림을 그렸다. 정선의 이름 앞에 늘 따라다니는 '진경산수화'에 대해서 좀 더 살펴보자.

조선 전기에는 중국의 다양한 산수화풍에 영향을 받으면서 우리의 산수화도 발전했다. 당시의 사대부들이 이상적 모델로 간주한 산수화는 화가의 상상과 느낌으로 그린 '관념산수화'였다. 관념산수화는 실제 산수를 보고 그리기보다는 화가의 상상력과 관념을 바탕으로 그리기 때문에 산과 풍경을 더 극적이

고 웅장하게 표현하는 것이 특징이었다. 처음 봤을 때 너무나 멋진 풍경이긴 한데 실제로 저런 풍경이 현실에 있을까 싶은 생각이 드는 산수화가 바로 관념산수화이다.

조선 전기의 대표적인 관념산수화 중에 안견이 그린 〈몽유도원도〉가 있다. 안평대군이 무릉도원에서 놀았던 꿈에 대해 이야기하자 이를 들은 안견이 상상을 더하여 사흘 만에 그린 것이 바로 〈몽유도원도〉이다.

조선 중기에는 우리나라 자연경관과 명승지를 직접 보고 실제 산수의 모습을 그려서 실용적 목적으로 사용했던 실경화 또는 실경산수화가 발달했다.
조선 후기에는 여기에서 한 발 더 나가 화가가 직접 자연경관을 보고 느꼈던 감동을 화폭에 최대한 담아내기 위해 실제 모습에 얽매이지 않고 더하고 빼고 생략하고 과장하는 작업을 거쳐 그려낸 진경산수화가 발달했다. 이러한 문화계의 흐름에서 진경산수화의 화법을 완성한 이가 바로 겸재 정선이었다.

정선의 〈금강전도〉를 보면 진경산수화의 묘미를 가장 극적으로 이해할 수 있다. 실제 금강산의 모습이 이처럼 병풍처럼 둘러쳐지진 않았을 텐데, 정선의 그림을 보면 금강산의 여러 봉우리가 겹겹이 어우러진 모습이 실제 풍경 못지않은 커다란 감동을 안겨준다. 정선이 그린 금강산이 마치 우주의 시원과

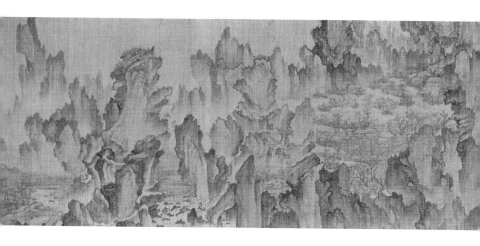

안견
몽유도원도夢遊桃源圖
1447년
비단에 연한 채색
38.7×106.5cm
일본덴리대학교

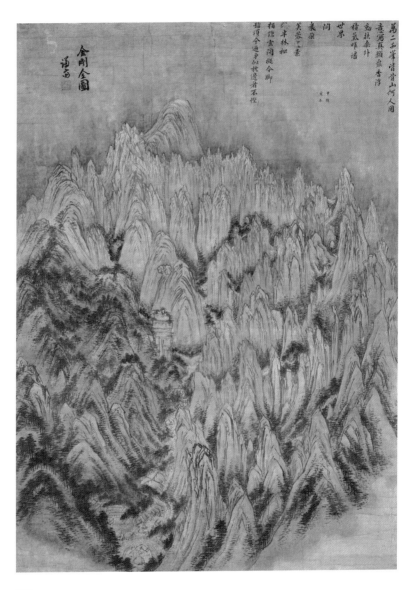

萬二千峯皆骨山何人用
意寫真頹泉香浮
動拭衆外
積氣雖磼
世界
間
義夙
芙蓉™素
玄半林松
栢德玄閤継令脚
端頂今過少如枕邊看不悟

甲寅
冬至

金剛全圖
謙齋

정선
금강전도金剛全圖
1734년
종이에 연한 채색
130.7×94.1cm
국립중앙박물관

생명의 탄생을 상징하는 공간처럼 느껴지는 것은 그림에 불어넣은 정선의 혼과 관념이 그림 속에 살아 있기 때문이 아닐까 싶다.

정선은 금강산을 서른여섯 살인 1711년과 서른일곱 살인 1712년, 그리고 일흔두 살인 1747년을 포함해 여러 번 여행하면서 수많은 작품을 남겼다. 1711년에는 열세 폭의 금강산 화첩을 모은 〈풍악도첩楓嶽圖帖〉을 제작했고, 1712년에 친구 이병연과 함께한 금강산 여행에서는 〈해악전신첩海嶽傳神帖〉을 제작했다. 〈해악전신첩〉은 당대의 시인과 문장가들이 금강산의 경치를 기리는 시를 짓고 글을 지어 붙여 '시서화첩詩書畫帖'으로 제작되었다.

조선 시대
선비의 자화상

조선 시대에는 자화상을 그린 화가들이 매우 드물었는데, 당시 선비들에게는 자기 자신을 드러내지 않고 절제하는 것이 미덕으로 여겨졌기 때문이었을 것이다. 정선은 여러 번 자화상을 그리긴 했는데 보통의 자화상과는 다른 방식으로 그렸다. 거울에 비친 자신의 얼굴을 그대로 묘사하는 방식이 아니라 삶의 한 장면에 자신의 모습을 그려 넣는 방식으로 자화상을 그렸다.

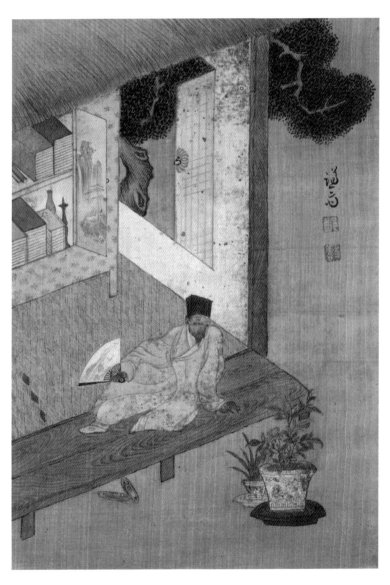

정선
경교명승첩京郊名勝帖 – 독서여가讀書餘暇
1740년
비단에 채색
24×16.8cm
간송미술관

〈시화상간〉과 함께 〈경교명승첩〉에 포함된 〈독서여가〉도 그중 하나이다. 이 그림에는 툇마루에 나와 앉아 망중한을 즐기는 듯한 정선 자신의 모습이 그려져 있다. 한 손에 들고 있는 부채, 방안의 서책들, 정원의 꽃들과 푸르른 나무들은 모두 정선의 내면을 보여주는 것들이다.

〈독서여가〉는 정선의 자화상으로도 볼 수 있지만, 18세기 선비들이 살아가는 생활의 한 단면을 보여주는 그림으로도 볼 수 있다. 편안한 모습으로 꽃의 정취를 느끼는 모습에서 자연과 풍류를 즐기던 조선 시대 선비의 전형적인 모습이 엿보인다. 조선 후기에 김홍도가 서민들의 모습과 삶을 해학적으로 담아내는 풍속화를 많이 그렸던 데 반해 정선은 문인들의 모임이나 생활풍속을 비롯해 선비들의 문화를 생생하게 기록한 작품들을 자주 그렸다.

정선은 칠십 대의 노년에도 왕성하게 작품 활동을 했던 것으로 전해진다. 나이가 들어 눈이 어두워지자 안경 두 개를 포개어 쓰고 그림을 계속 그렸는데, 〈인왕제색도〉에도 나타나듯이 노년에 이르러서도 왕성한 필력과 웅장한 기세는 여전하였다. 정선은 선비 집안에서 태어나 관직을 역임한 선비였지만 평생 붓을 놓지 않은 불멸의 화가였다.

파블로 피카소 | 검은 얼굴의 큰 새

호안 미로 | 구성

살바도르 달리 | 켄타우로스 가족

마르크 샤갈 | 붉은 꽃다발과 연인들

폴 고갱 | 파리의 센강

클로드 모네 | 수련이 있는 연못

오귀스트 르누아르 | 책 읽는 여인

카미유 피사로 | 퐁투아즈 시장

제2전시실

해외
미술
명작

SUN Docent

우리는 빈센트 반 고흐의 그림 〈별이 빛나는 밤〉을 보기 위해 그가 태어난 네덜란드도 아니고, 그가 주로 활동했던 프랑스도 아닌 미국의 뉴욕현대미술관으로 날아간다. 미국 화가인 마크 로스코와 잭슨 폴록의 작품은 미국이 아닌 프랑스의 퐁피두센터에서도 만나볼 수 있다. 프랑스 화가인 자크 루이 다비드의 〈소크라테스의 죽음〉은 미국 메트로폴리탄미술관에서, 반 고흐의 〈해바라기〉는 일본 도쿄의 솜포미술관에서 감상할 수 있다.

그럼 우리나라에서 만날 수 있는 해외 작가의 유명 작품은? 아쉬움이 크다. 우리나라에도 이름만 대면 알 수 있는 그런 화가들의 작품을 만날 수 있는 미술관이 하나쯤 있으면 좋겠다, 그 미술관의 작품을 감상하기 위해 세계에서 더 많은 사람이 한국을 찾아왔으면 좋겠다는 생각을 하곤 했다. 그 바람이 실현되는 첫 번째 디딤돌이 '이건희 컬렉션'이기를 간절히 바라본다.

'이건희 컬렉션' 작품 목록이 발표되었을 때의 설렘과 흥분을 지금도 잊을 수가 없다. 클로드 모네의 '수련'을 한국에서 볼 수 있다고? 폴 고갱, 살바도르 달리, 마르크 샤갈, 파블로 피카소의 작품을 한국의 미술관에서 볼 수 있다고? 마치 내가 소장자라도 된 것처럼 너무나 기뻤다.

혹자는 화가의 전성기 작품은 모두 빠지고 이름뿐인 작품들만 있어 아쉽다고 말한다. 하지만 나는 "이렇게 시작하는 것이다"라고 말하고 싶다. 어떻게 첫술에 배부르랴. 지금은 세계적으로 유명한 미술관들 중에도 얼마 되지 않는 작품으로 겨

우 시작했던 경우를 흔히 볼 수 있다.

이후 미술관을 키우고 작품 수를 늘리는 것은 우리의 몫이라고 감히 말하고 싶다. 미술관은 결국 미술 애호가들의 뜨거운 호응과 사랑이 있어야만 성장하고 발전할 수 있으니 말이다. '이건희 컬렉션'은 우리 국민이 예술과 문화에 좀 더 관심을 기울이고 사랑을 쏟을 수 있는 계기와 그 장을 마련해주었다. 그래서 고맙다.

제2전시실에서는 클로드 모네의 수련 연작 중 하나인 〈수련이 있는 연못〉을 볼 수 있다. 수련 연작 중 하나는 2021년에도 약 789억 원에 거래된 바 있다. 또 색채의 마술사 마르크 샤갈이 아름다운 사랑의 색으로 그려낸 〈붉은 꽃다발과 연인들〉, 인상주의 미술 거장이며 인상주의 그 자체이기도 한 카미유 피사로의 〈퐁투아즈 시장〉이 우리를 맞이한다. "초현실주의 작품이란 바로 이런 거야!"라고 말하는 듯한 살바도르 달리의 〈켄타우로스 가족〉, 관람자를 한순간에 동심의 나라로 데려가는 호안 미로의 밤하늘이 그려진 〈구성〉의 매력에도 푹 빠져보자. 이름만으로도 우리를 설레게 하는 파블로 피카소의 도자기 작품은 색다른 미학적 즐거움을 제공한다. 원시 세계의 순수성을 탐미적으로 그려낸 폴 고갱의 초기작인 〈파리의 센강〉도 빼놓을 수 없다.

Pablo Picasso
1881~1973

파블로 피카소

검은 얼굴의 큰 새

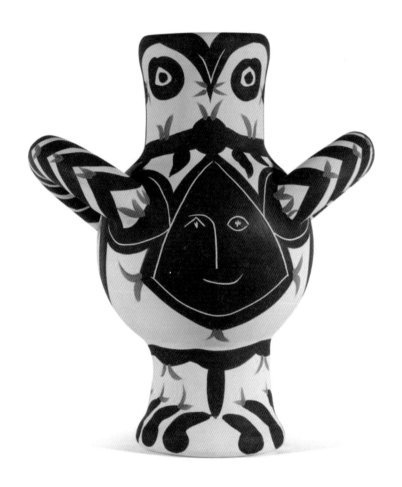

파블로 피카소
검은 얼굴의 큰 새*
1951년
높이 52.5cm
국립현대미술관

도자기에도
진심이었던 피카소

파블로 피카소는 20세기 최고의 화가이자 현대미술의 거장이며, 드물게 높은 명성과 막대한 부를 동시에 얻은 세계적인 예술가이다. 무엇보다 열정적인 예술가였던 그는 새로운 실험 정신과 혁신적인 작품으로 유명하다. 회화뿐만 아니라 조각, 판화, 도자기, 무대 디자인 등 다양한 분야에서 많은 작품을 남겼다.

피카소는 도자기 작업에도 진심이었다. 그는 매년 열리는 프랑스 남부 발로리스의 도예전시회에 방문하곤 했는데, 여기에서 만난 마도라 도자기 공방의 수잔 라미와 조르주 라미에게 도자기를 배웠다. 그때가 1946년으로 그의 나이 예순다섯 살이었다.
무언가 새로운 도전을 하고 싶던 차에 도자기 작업에 깊이 매료된 피카소는 아예 발로리스로 거처를 옮겨 여생의 대부분을 이곳에서 보냈다. 3차원의 세계를 2차원의 회화로 표현했던 피카소에게는 3차원의 결과물을 다시 만들어내는 도자기 작업이 마지막 예술혼을 불태울 수 있는 탁월한 선택이었다.

피카소는 마도라 도자기 공방에서 숙련된 도예가들과 협력하여 접시, 꽃병, 주전자와 기타 토기 등을 에나멜과 금속 산화물 등으로 장식하여 제작했다. 또 마도라의 라미 부부와 파트너십

을 맺어 도자기 작품을 판매하기 시작했다. 접시, 꽃병 등 종별로 적게는 스물다섯 점에서 많게는 오백 점까지 작품을 제작했고, 각 작품에는 리미티드 에디션 넘버와 라이선스 마크가 새겨졌다.

꽃병에 그려진
삼차원의 그림

'이건희 컬렉션'에 포함된 〈검은 얼굴의 큰 새〉 역시 1951년에 스물다섯 점의 리미티드 에디션으로 제작된 도자기 꽃병 중 하나이다. 이 도자기 꽃병 작품들은 1952년 마두라갤러리에서 소장한 이후 꾸준히 거래되었고, 2021년 2월 소더비 경매에서의 낙찰 가격은 약 5억 5000만 원이었다.

피카소는 도자기 작업에서도 자신의 색깔을 확실히 보여주었다. 〈검은 얼굴의 큰 새〉를 보면 꽃병 주둥이에 눈이 그려져 있다. 양쪽 손잡이는 새의 날개이다. 날개치고는 아주 작고 귀여운 날개이다. 몸통에는 새의 얼굴이 삼각뿔처럼 그려져 있다. 웃는 얼굴로 살짝 윙크하는 것 같다. 자세히 보니 큰 귀에 손잡이가 걸려 있다. 다시 보니 손잡이가 날개가 아니라 귀고리처럼 보인다. 재미있다. 꽃병 아랫부분에는 새의 발이 버티고 있다. 상큼한 오렌지색 깃털이 온몸을 감싸고 있다.

〈검은 얼굴의 큰 새〉 뒷모습(왼쪽)과 옆모습(오른쪽)

갑자기 뒷모습이 궁금해진다. 아, 뒷모습은 진짜 새의 모습에
더 가깝다. 새가 날개를 펴고 당장이라도 날아갈 것만 같다. 이
러고 보니 옆모습도 궁금하다. 새가 날개를 접고 웅크리고 있
는 모습이다. 손잡이 밑에 날개를 숨겨놓았구나. 옆에서 보아
도 영락없는 새의 모습이다.

이렇게 도자기를 돌려가며 전체 모습을 살펴보니 정말 3차원
의 그림을 보는 듯하다. 이런 3차원의 그림을 그리면서 피카소
는 얼마나 희열을 느꼈을까? 늦은 나이에 새로운 예술세계에
도전한 그의 실험 정신에 새삼 감탄하게 된다.

피카소가 그린
6·25전쟁의 참상

파블로 피카소는 한국에서 매우 유명한 화가지만, 막상 그의 작품 중에 한국과 관련 있는 그림이 있다는 사실을 아는 이는 그리 많지 않은 것 같다.

피카소의 작품 중 〈한국에서의 학살〉은 1950년 우리나라에서 벌어진 6·25전쟁의 참상을 그린 그림이다. 그런데 한국에 직접 와본 적도 없는 피카소가 이 작품을 그렸던 이유는 무엇일까?

2차 세계대전이 한창이던 1944년 피카소는 독일의 반대편에 서기 위해 프랑스 공산당에 입당하고 자기 목소리를 낸다. 프랑스 공산당은 피카소에게 아시아의 작은 나라에서 벌어진 전쟁의 참상을 그림으로 그려달라는 부탁을 한다.

피카소는 프란시스코 고야의 작품 〈1808년 5월 3일〉에서 영감을 받아 약 넉 달간의 작업 과정을 거쳐 〈한국에서의 학살〉을 완성한다. 〈1808년 5월 3일〉은 나폴레옹 군대가 스페인을 점령하고 양민들을 잔인하게 처형하는 장면을 사실적으로 묘사한 걸작이다.

피카소는 전쟁이 일어났을 때 가장 취약할 수밖에 없는 여인들과 어린아이들을 향해 총칼을 겨누고 있는 군인들의 모습을 통해 전쟁의 잔혹함을 표현했다. 그림이 북한 신천리의 양민 대학살을 그린 것이라는 이야기가 있지만, 이는 아직 논란 중

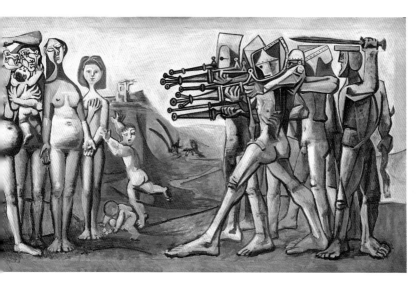

파블로 피카소
한국에서의 학살
1951년
패널에 유채
110×210cm
피카소미술관

이고 확실하진 않다.

〈한국에서의 학살〉은 그동안 여러 정치적인 해석과 이슈로 인해 한국에서는 소개되지 못하다가 2021년 4월 '피카소 탄생 140주년 특별전'에서 처음 만날 수 있었다.

피카소의 걸작 중에 전쟁 관련 작품이 하나 더 있는데, 스페인 내전 중이던 1937년 독일군이 스페인의 게르니카 지역 일대를 폭격했다는 소식을 듣고 그린 〈게르니카〉라는 작품이다.
이 작품과 관련해 전해지는 유명한 일화가 있다. 파리에서 한 독일 장교가 피카소의 아파트에 걸려 있는 〈게르니카〉를 보고 "당신이 그렸소?"라고 묻자 피카소는 "아니오. 당신이 그렸소"라고 답했다고 한다. 피카소의 그림은 아무리 세월이 흘러도 전쟁이 남긴 상처와 아픔은 쉽게 치유되기 어렵다는 점을 다시 한번 상기시킨다.

청색 시대, 장미 시대
그리고 아프리카 시대

피카소의 작품세계를 살펴볼 때는 대개 청색 시대, 장미 시대, 아프리카 시대, 그리고 큐비즘의 시대로 나누어 설명하곤 한다. 각 시기에 집중적으로 그렸던 작품의 주제, 색채, 기법, 특

징 등이 비교적 명확하게 달라지기 때문이다.

청색 시대는 피카소가 스페인에서 프랑스 파리로 넘어가 정착
하던 시기인 1901년에서 1904년까지를 말한다. 이 기간에 피
카소는 가장 친한 친구였던 카를로스 카사헤마스의 자살로 심
한 우울증에 시달리고 경제적으로도 어려움을 겪는데, 그러면
서 작품들마저 우울하고 어두운 색조를 띠게 된다. 이때 그려
진 그림들 대부분이 청색 계열의 색채로 그려져 청색 시대라
고 부른다.

장미 시대는 피카소가 파리에서 페르낭드 올리비에를 만나 사
랑에 빠지고 그림이 하나둘 팔리기 시작하면서 경제적으로도
여유가 생기기 시작한 1904년에서 1906년까지의 기간을 말한
다. 이 기간에 그린 작품들은 빨강, 주황, 핑크 등 장미꽃과 같
은 밝은 계열의 색채가 주를 이루기 때문에 장미 시대라고 부
른다. 청색 시대에는 어둡고 비참한 사람들의 모습과 비극적인
삶을 주제로 그림을 그렸던 반면에 장미 시대에는 광대, 할리
퀸, 카니발 등과 같은 유쾌한 주제들의 그림을 많이 그렸다.

피카소의 아프리카 시대는 1906년에서 1909년까지의 기간을
말한다. 앙리 마티스에게 아프리카의 목조 조각상을 선물로 받
은 것을 계기로 피카소는 아프리카 미술에 푹 빠지게 된다. 이
때부터 피카소의 작품에는 아프리카 조각과 전통 가면, 고대

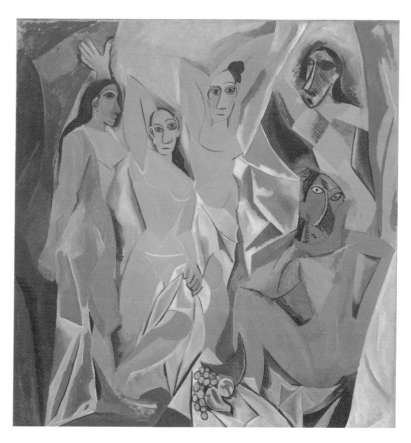

파블로 피카소
아비뇽의 처녀들
1907년
캔버스에 유채
243.9×233.7cm
뉴욕현대미술관

이집트 예술, 이베리아 조각 등이 소재로 많이 등장한다.

〈아비뇽의 처녀들〉도 아프리카 시대의 작품 중 하나이다. 여인
들의 몸은 조각상처럼 입체적으로 표현되었고, 오른쪽 두 여인
은 아프리카 가면을 쓴 듯한 얼굴을 하고 있다. 〈아비뇽의 처
녀들〉은 여러 가지 면에서 의미를 지니지만, 특히 이 작품을
기점으로 피카소는 자연과 인간의 모습을 다양한 시점에서 관
찰하고 이것을 하나의 화면에 담는 시도를 한다.

나는 평생 아이처럼
그리고 싶었다

폴 세잔의 다시점 구도에서 영향을 받은 파블로 피카소는 아
프리카 시대 이후 모든 대상을 기하학적 도형으로 단순화하고
여러 각도에서 관찰한 모습을 하나의 화면에 담아냄으로써 입
체주의 혹은 큐비즘으로 일컬어지는 새로운 미술 흐름을 이끌
어가게 된다.

큐비즘은 또 다른 입체주의 화가인 조르주 브라크의 그림을
본 앙리 마티스가 "큐브로 이루어진 그림 같다"라고 말한 데에
서 유래했다.

이제 많은 사람이 알고 있지만, 피카소가 처음부터 추상적인 그림만 그렸던 것은 아니다. 피카소 스스로 "나는 이미 열두 살 때부터 라파엘로처럼 그림을 그렸다"라고 말한다. 라파엘로 산치오는 〈아테네 학당〉이라는 작품으로 유명한 르네상스 시대의 이탈리아 화가이다. 실제로 피카소가 어린 시절 그린 그림들을 보면 매우 사실적인 묘사를 하고 있으며, 그때부터 이미 천부적인 재능을 드러내고 있음을 알 수 있다.

피카소는 전통적 미술 양식을 두루 섭렵하고 난 뒤에는 늘 자신만이 할 수 있는 새로운 시도를 하고자 했다. 1900년대 초는 카메라가 발명되면서 자연을 있는 그대로 묘사하는 그림의 예술적 의미에 대해 의문이 제기되던 때이기도 했다.
피카소는 큐비즘 양식을 통해 자연의 본질을 더 잘 표현할 수 있다고 믿었다. 다른 사람의 눈에는 기이해 보일 수도 있는 그림을 통해 어린아이와 같은 순수한 마음으로 자연의 본질을 있는 그대로 바라보고 표현해내고자 했다.

〈만돌린을 든 소녀〉는 단색조의 색채와 도형적 이미지로 요약되는 피카소의 큐비즘을 잘 보여주는 대표적인 작품이다. 색채의 농담만으로 입체성을 표현했고, 〈아비뇽의 여인들〉에 비해 훨씬 단순화한 도형들을 중첩해 형태를 만들었다.

피카소의 큐비즘은 분석적 큐비즘에서 종합적 큐비즘으로 발

파블로 피카소는 평생 어린아이와 같은 순수한 마음으로
자연의 본질을 더 깊이 파고 들어가 표현하고자 했다.

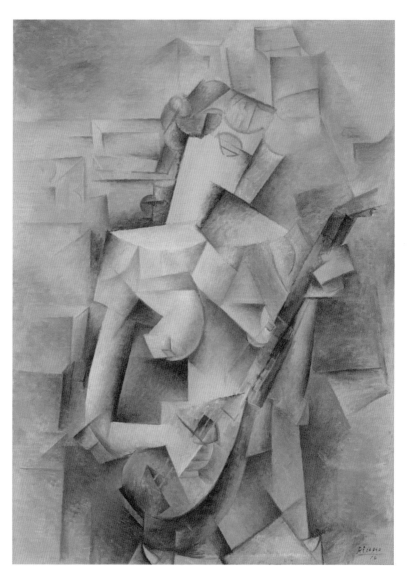

파블로 피카소
만돌린을 든 소녀
1910년
캔버스에 유채
100.3×73.6cm
뉴욕현대미술관

전한다. 분석적 큐비즘은 〈만돌린을 든 소녀〉처럼 원래의 형상을 어느 정도 분간할 수 있도록 표현되지만, 종합적 큐비즘은 대상을 더 세부적으로 쪼개고 종이나 천, 나무와 같은 재료를 도입해 실제 형상은 거의 사라진 새로운 세계를 표현한다.

피카소는 늘 "나는 평생 아이처럼 그리고 싶었다. 아이처럼 그리기 위해서는 평생이 걸렸다"라고 말했다. 이 말에 피카소가 평생에 걸쳐 지향하고 이루어내고자 했던 예술적 의미에 대한 핵심이 담겨 있다.

Joan Miró
1893~1983

호안 미로

구성

호안 미로
*구성
1953년
캔버스에 유채
96×377cm
국립현대미술관

조형 언어로
구성된 초현실 세계

스페인 출신의 세계적인 초현실주의 화가 호안 미로는 파블로 피카소, 살바도르 달리와 함께 스페인의 3대 거장으로 불리기도 한다. 야수파와 입체파로부터 영향을 받았으며, 나중에는 다채롭고 위트 넘치는 자신만의 초현실주의를 완성했다. 또 미로는 회화뿐만 아니라 조각, 도예, 에칭, 동판화, 석판화, 그래픽 디자인 등 다양한 분야에서 작품 활동을 했다.

이번 '이건희 컬렉션'에서 볼 수 있는 호안 미로의 작품은 〈구성〉이다. 무엇을 '구성'한 걸까? 푸른색 배경에 큰 별이 보이는 것으로 보아 그의 작품에 자주 등장하는 밤하늘을 이미지화한 것 같다. 밤을 우리가 꿈꾸는 시간이자 공간이라고 생각한 미로는 작품에 밤하늘을 많이 등장시킨다.

별이 빛나는 밤하늘의 한가운데에 새가 날아간다. 새 역시 미로가 가장 아름다운 생명체 중 하나라며 좋아한 것으로 그의 작품에 자주 등장하는 오브제이다. 2차 세계대전 시기에 전쟁을 피해 바르셀로나로 파리로 뉴욕으로 여기저기 옮겨 다녀야 했던 불안정한 삶에 회의감을 느끼던 차에 아무런 제약도 없이 훨훨 날아다니는 새를 보며 자유로움과 아름다움을 느꼈던 것은 아닐까 싶다.

아, 그러고 보니 오른편에 경계를 나타내는 깃발이 보인다. 그 경계를 넘어서 날아온 새, 그 새 바로 아래에 새와 함께 날아가는 사람이 보인다. 두 팔과 두 다리를 활짝 펴고 날아가는 사람, 새보다 조금 앞서서 집 위를 훨훨 날아가는 미로의 모습이 보인다. 미로의 그림에서는 새와 사람이 긴 선들로 많이 표현되는데, 이는 직접적인 형태보다는 날아가는 궤도를 그린 것처럼 보인다. 중앙에는 뒷모습으로 날아가는 새와 미로를 부러워하며 하늘을 쳐다보는 사람이 서 있다. 그 사람의 양옆을 지나가는 사람들도 고개를 돌려 쳐다보고 있다. 오른쪽 끝에는 고개를 빼들고 환상적인 밤하늘을 쳐다보는 동물 한 마리가 있다.

미로는 사람의 몸에서 가장 중요한 부분을 눈과 발이라고 생각했다. 미로는 현실에서도 꿈속에서도 눈의 역할이 중요하다고 생각했다. 그래서 사물을 의인화할 때도 반드시 눈을 그려 넣었다. 또 땅에 닿아 있는 발은 현실의 땅과 꿈의 하늘을 연결하는 중간 매개체로 생각했다.

이처럼 미로의 그림에서 두드러지는 점은 대상을 단순화하고 추상화하는 데에 그치지 않고 각각 의미와 상징을 부여해 일종의 조형 언어로 만들었다는 데에 있다. 미로는 새, 별, 달, 눈과 같은 자신만의 조형 언어를 사용해 시를 쓰듯이 그림을 그렸다.

자화상과
피카소와의 만남

바르셀로나에서 미술과 경영을 동시에 공부하던 호안 미로는 심각한 신경쇠약을 앓게 되면서 고향 카탈루냐로 내려온다. 건강을 회복하기 위한 결정이었지만, 이를 계기로 호안 미로는 오직 작품 활동에 몰두하기 시작한다. 이 시기에 미로는 빈센트 반 고흐와 폴 세잔, 그리고 앙리 마티스의 영향을 받아 대담하고 밝은 색채의 그림을 많이 그렸다.

1920년대에는 파리에서 활동했다. 파리에 막 도착했을 무렵 파블로 피카소를 만나게 되었는데, 스페인에서 살던 피카소 어머니와의 인연 덕분이었다. 낯선 도시에 온 지 얼마 안 되어 초조해하고 불안해하는 무명의 청년 화가 미로에게 피카소는 이렇게 조언한다.
"지하철을 탈 때처럼 하게나. 줄을 서야 한다는 말이네. 자네 차례를 기다리게."

〈자화상〉은 미로가 파리로 떠나기 전인 1919년에 아트 딜러를 통해 피카소에게 전달한 작품이다. 얼굴에 약간 짙은 음영으로 표현된 부분은 뜨겁게 뛰고 있는 심장 같기도 하고, 비너스의 토르소 같기도 하다. 예술에 대한 열정으로 가득하면서도 막연한 불안에 휩싸인 그의 심리 상태가 그대로 드러나 보인다.

호안 미로
자화상
1919년
캔버스에 유채
75×60cm
피카소미술관

피카소는 미로의 〈자화상〉을 평생 간직했으며, 미로의 창조적인 재능에 주목하고 늘 각별한 관심을 보였다고 한다. 이후에도 두 사람의 우정은 평생 이어졌지만, 미로는 피카소의 큐비즘이 한계가 있다고 생각해 자신만의 독창적인 길을 개척했다. 미로는 미국 소설가 어니스트 헤밍웨이를 비롯해 문학가들과도 많은 교류를 했는데, 이를 통해서 자신만의 독창적인 초현실주의를 구축하는 데에 많은 영향을 받았다.

헤밍웨이도 반한
미로의 마술적 매력

헤밍웨이가 보자마자 너무나 놀라운 걸작이라며 아내에게 줄 선물로 구매한 〈농장〉이라는 작품을 보자. 어마어마한 디테일 묘사에 입을 다물 수가 없을 지경이다.

미로는 파리에서 활동하는 기간에도 매년 여름에는 고향 카탈루냐의 작은 마을에 있는 농장에서 지냈는데, 이때 무려 아홉 달에 걸쳐 그린 그림이다.

이 작품은 자세히 구석구석 봐야 진가를 알 수 있다. 닭과 말을 비롯한 동물들이며, 건물과 나무와 농기구들, 땅 위의 벌레까지 하나하나 모두 디테일을 살려 묘사했기 때문이다. 게다가 그림 여기저기에 재미있는 것들을 많이 숨겨놓아서 숨바꼭질

호안 미로
농장
1921~1922년
캔버스에 유채
141.3×123.8cm
워싱턴국립미술관

하듯 찾아보는 재미가 있다. 치밀하게 세부 묘사를 한 듯하지만 그렇다고 현실을 그대로 반영하고 있는 것은 아니다. 중앙의 커다란 나무뿌리를 감싸고 있는 검은색 원을 비롯해 여기저기 추상적인 요소들이 배치되어 있다. 여러 동물이 한 공간에 배치된 것도 미로의 상상 속에서 재구성된 것이지 않을까 싶다.

현실처럼 보이는 이야기에 환상적인 요소를 섞어놓은 것을 문학에서는 '마술적 사실주의'라고 하는데, 미로의 〈농장〉에서 바로 그러한 경향을 엿볼 수 있다. 미로가 자신만의 초현실주의를 정립해가는 과정에 나타난 과도기적 특성이라고 볼 수도 있겠지만, 그 자체로 이미 미로의 예술적 감각과 개성이 탁월하게 드러나 있다.

헤밍웨이는 〈농장〉을 무척 아꼈을 뿐만 아니라 이 작품에서 영감을 얻어 소설을 쓰기도 했다. 헤밍웨이에게 〈농장〉은 스페인 그 자체였다. 그는 "이 작품에는 스페인에 갔을 때 스페인에 대해 느낄 수 있는 모든 것이 들어 있다"라고 말했다.
헤밍웨이가 왜 〈농장〉을 두고 "이 세상 어떤 그림과도 바꾸지 않을 것이다"라고 말했는지 그 의미를 조금은 이해할 수 있을 것 같다.

호안 미로는 자신만의 상징성을 부여한 조형 언어로
독창적인 환상 세계를 창조해냈다.

무의식과 의식을 결합한
초현실주의

1921년 파리에서 첫 개인전을 연 미로는 1924년에 초현실주의 그룹에 들어가 활동을 시작한다. 당시 프랑스에서 초현실주의 그룹을 이끌던 시인이자 미술평론가 앙드레 브르통과도 친구가 된다. 이때부터 우리에게 친숙한 호안 미로의 조형적인 그림들이 등장한다.

미로는 초현실주의 경향을 따라가면서도 어떤 측면에서는 분명한 거리를 두었다. 무엇보다 직관과 감각을 통해 무의식적으로 그리기를 장려하는 '심리적 자동주의'에만 의존하는 것을 거부했다. 대신 자신의 의도대로 구성된 기반 위에 도식적인 형태와 회화적인 기호들을 배치해 초현실적인 세계를 구현하고자 했다. 무의식과 함께 자신의 삶과 경험, 기억 등의 의식을 결합한 것이 호안 미로만의 초현실주의였다.

미로는 자신이 캔버스 앞에 섰을 때 자기 자신도 무엇을 할지 모른다며 그림을 다 그리고 났을 때 결과물에 대해 가장 놀라는 사람도 바로 자기 자신이라고 말했다. 이는 미로가 의식적인 구성을 포기하지 않으면서도 의식이 배제된 무의식적인 직관과 감각을 표현하려 했다는 것을 의미한다.

〈어릿광대의 사육제〉는 호안 미로의 초현실주의를 잘 이해할 수 있는 대표적인 작품이다. 하루에 무화과 몇 개만 먹으며 버티던 가난한 시절에 배고픔에 지쳐 쓰러졌을 때 세상이 온통 누렇게 변하면서 환영이 보였는데, 그런 상태에서 그린 작품이 바로 〈어릿광대의 사육제〉라고 한다. 아마도 혼미해지는 정신을 붙잡고 엄청난 집중력을 발휘해서 '심리적 자동주의'라는 기법을 적용해 그린 그림이 아닐까 싶다.

정체를 알 수 없는 사물들이 떠다니는 그림의 배경은 어지러운 꿈속 같기도 하고, 즐거운 놀이동산 같기도 하다. 제목이 '어릿광대의 사육제'니까 유쾌한 음악이 흘러나오는 축제의 한 장면일지도 모르겠다.

그림에는 조금 익숙한 동물의 형태도 있고, 물속을 헤엄치는 물고기도 있지만, 한 번도 본 적 없는 낯선 형태의 사물들도 있다. 꼬리인지 몸통인지 아무튼 기다랗고 구불거리는 것들은 아메바를 연상시킨다. 왼쪽에 길다란 콧수염에 파이프를 물고 있는 남자가 보인다. 표정이 우울하고 많이 지쳐 보이는 데다 배가 고픈 나머지 아예 텅 비어버린 듯 동그랗게 구멍이 나 있다. 그림 속 대상의 형태를 하나하나 들여다보면 아무런 개연성 없이 마구잡이로 배치된 것처럼 보이는데, 조금 거리를 두고 그림 전체를 바라보면 구성의 짜임새뿐 아니라 색채의 조화도 절묘하게 느껴진다.

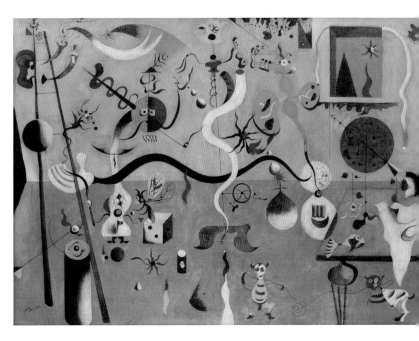

호안 미로
어릿광대의 사육제
1924~1925년
캔버스에 유채
66×93cm
울브라이트녹스미술관

미로가 직접 설명한 바에 따르면, 왼편 사다리는 상승과 탈출을 의미하며, 오른편의 화살이 관통하고 있는 진한 초록색 원형은 지구 정복에 대한 욕망을 뜻한다고 한다.

미로의 그림은 온갖 기호와 상징으로 가득 차 있고, 심지어 그것들은 운율을 가진 시처럼 균형감 있게 잘 짜여 있다. 그것들을 얼마나 발견하고 해석할 수 있는가는 그림을 보는 우리의 몫인 것 같다.

Salvador Dalí

1904~1989

살바도르 달리

켄타우로스 가족

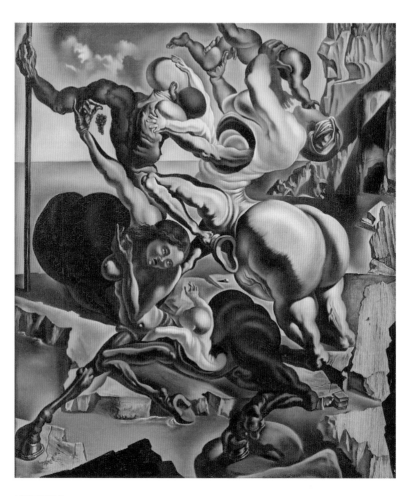

살바도르 달리
켄타우로스 가족*
1940년
캔버스에 유채
35.6×31cm
국립현대미술관

자궁의 낙원을
그리워하며

'켄타우로스'는 그리스 신화에 나오는 반인반마의 종족으로 상반신은 사람이고 하반신은 말이다. 켄타우로스를 비롯해 반인반수는 인간의 상상 속에서 끊이지 않고 재탄생하는 인기 캐릭터로 지금까지 스핑크스, 메두사, 인어공주, 미녀와 야수 등의 이미지로 만들어졌다. 켄타우로스 캐릭터는 현재도 많은 판타지 소설, 영화, 게임 등에 등장한다.

〈켄타우로스 가족〉의 원래 작품명은 〈육아낭이 달린 켄타우로스〉이다. 육아낭은 새끼를 키울 수 있는 주머니를 의미한다. 제목을 좀 더 풀어서 설명하면 '아이를 자궁에 자유롭게 넣었다 꺼냈다 할 수 있는 반인반마의 종족 켄타우로스'라고 할 수 있겠다.

그림에는 켄타우로스족 여자의 배에 손을 넣은 켄타우로스족 남자가 아기를 꺼내는 모습이 묘사되어 있다. 또 다른 켄타우로스족 여자의 자궁에서도 아기가 나오고 있다. 이들의 몸은 이리저리 뒤엉키면서도 서로 연결되어 있다.

현실 세계의 관점에서 보면 오히려 더 섬뜩해질 수도 있는 이런 그림을 살바도르 달리는 왜 그린 걸까?

달리는 원래 지그문트 프로이트의 《꿈의 해석》에 높은 관심을

가지면서 많은 영향을 받았는데, 나중에는 프로이트의 제자인 오토 랑크가 제안한 '출생의 트라우마'라는 개념에 더욱 심취하게 된다. 랑크는 오이디푸스 콤플렉스 발달 전 단계에서 발생하는 '분리 불안'에 관한 연구를 통해서 "모든 인간은 어머니로부터 태어날 때 겪는 육체적·정신적 분리로 인해 트라우마를 겪는다"라고 설명했다. 그러면서 "우리가 태어나기 전 엄마의 자궁이 최고의 낙원이며, 그 낙원에서 나오면서 우리의 고난은 시작된다"라고 주장했다.

평소 자신이 태어나기 전, 즉 엄마 자궁 속에서의 기억이 있다고 주장했던 달리는 오토 랑크의 이론에 공감하며 푹 빠져들었고, 이에 영감을 받아 '아이들이 자궁의 낙원으로부터 나왔다가 다시 들어갈 수 있는 켄타우로스족'의 모습을 그린 것이다. 단지 머릿속 생각이나 상상 혹은 책에 설명된 사상으로만 존재하는 이야기를 이렇게 시각화할 수 있는 달리의 예술적 능력에 감탄할 뿐이다.

그림은 피가 흐르고 근육이 움직이는 듯한 세부 묘사로 인해 굉장히 생생하고 역동적인 분위기를 자아낸다. 말의 뒷모습은 잔뜩 바람을 불어넣은 것처럼 과장되어 있는데, 이는 달리의 다른 그림에서 종종 볼 수 있는 포도송이 모습과 비슷해 보인다. 이를 강조하기 위해서인지, 그림 속의 한 여인이 포도송이를 높이 들어 올려 보여주고 있다.

〈켄타우로스 가족〉은 대단히 안정적인 구도의 그림이다. 두 대각선으로 구분되는 삼각형과 내부의 삼각형이 이루는 균형 덕분에 르네상스 회화에서 보여지는 전형적인 삼각 구도보다 더 안정적인 느낌이다. 초현실주의 작품이지만, 전체적인 구도에서는 전통적인 회화 원리에 충실했다.

죽은 시계로 표현한
시간의 상대성

살바도르 달리는 1904년 스페인 해안가 지역의 작은 마을에서 태어났다. 살바도르란 이름은 그가 태어나기 아홉 달 전에 죽은 형의 이름이다. 달리의 부모는 죽은 형이 다시 태어났다고 믿으며 그 이름을 달리에게 주었다.

달리는 여섯 살 때부터 그림을 그리기 시작했고, 산 페르난도 왕립미술아카데미에 입학할 때부터 천부적인 재능을 선보이며 비평가들에게 찬사를 받았다. 하지만 왕립미술아카데미에서 공부하던 중에 성모 마리아상을 그리라는 과제에 저울을 그려 제출하는가 하면, 미술사 시험을 보다가 "내가 심사위원보다 이 문제의 답을 더 잘 알고 있다. 그러니 답을 쓸 수 없다"라고 써서 답안지를 제출하는 등 기행을 반복하다 결국 퇴학당했다.

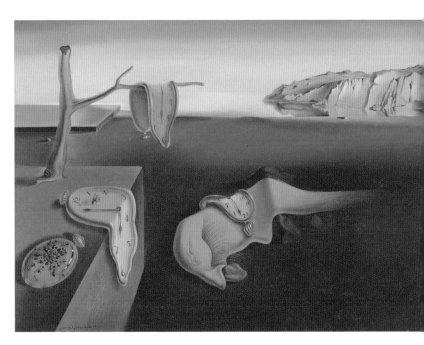

살바도르 달리
기억의 지속
1931년
캔버스에 유채
24.1×33cm
뉴욕현대미술관

이후 앙드레 브르통에 의해 초현실주의 그룹에서 활동하던 달리는 자신의 무의식으로부터 환각적인 이미지를 얻는 '편집증적 비판'이라는 방식을 고안하기도 했다. 이는 자신이 존경하던 정신분석학자 지그문트 프로이트의 영향을 받은 것이었다. 그는 프로이트의《꿈의 해석》에 심취해 무의식과 꿈에서 본 듯한 초현실주의 작품들을 많이 발표했다.

〈기억의 지속〉은 달리의 초현실주의 기법이 반영된 대표작이라 할 수 있는데, 1932년에 이 작품을 뉴욕에서 전시하며 달리는 세계적인 명성을 얻게 된다.

시계들이 녹아내리는 치즈처럼 흐느적거린다. 정확하고 이성적인 속성을 지닌 딱딱한 시계를 부드럽게 흘러내리는 부정형의 기이한 형태로 기본 속성을 완전히 비틀어 표현함으로써 강렬한 이미지를 창조해냈다.

한 시계는 죽은 나뭇가지에 걸려 있고, 한 시계에는 개미가 잔뜩 모여 있다. 죽음 이후에도 멈추지 않는 시간의 지속을 의미하는 시계의 표현은 알베르트 아인슈타인이 특수상대성이론에서 말한 '시간의 지연'을 떠올리게 한다. 시간이 모두에게 똑같은 속도로 흐르는 것이라는 관념은 우리가 만들어낸 것일 뿐 자연의 진실은 아니라는 점을 시각적인 비틀기를 통해 절묘하게 표현했다.

가운데에 보이는 기이한 생명체는 동물의 사체인 것 같기도

하고, 누워 있는 여인의 모습 같기도 하다. 하나의 이미지가 다양한 실루엣으로 보이게 하는 이러한 기법이 사실은 달리의 '편집증적 비판'이다. 일종의 망상장애라고도 하는 편집증을 앓는 사람들은 일상의 이미지를 전혀 다른 이미지로 읽어내는데, 여기에서 착안해 같은 이미지를 다른 여러 가지 이미지로 읽히도록 표현하는 초현실주의 기법에 '편집증적 비판'이라는 이름이 붙은 것이다.

작품명이 '기억의 지속'이다. 시간이 흐를수록 어떤 기억은 죽어 지워지고 어떤 기억은 죽지 않고 우리의 기억으로 계속 남아 지속되는 속성을 이렇게 시각적으로 표현해내다니 정말 대단하다.

초현실주의 대가의 나르시시즘

1938년 런던에서 달리가 그렇게 만나고 싶어 했던 프로이트를 몇 번의 시도 끝에 드디어 만나러 갈 때 그에게 보여줬던 작품이 〈나르키소스의 변신〉이다.

나르키소스는 그리스 신화 속의 인물이다. 나르키소스는 너무나 매력적이어서 그를 한 번 보면 누구라도 사랑에 빠지게 되

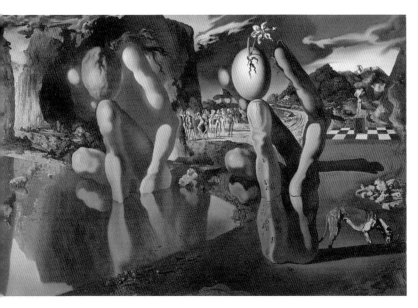

살바도르 달리
나르키소스의 변신
1937년
캔버스에 유채
51.1×78.1cm
테이트모던

는데, 정작 그는 아무도 사랑하지 않는다.

에코라는 여신도 나르키소스에게 사랑을 고백했다가 거절당한 후에 너무 상심한 나머지 점점 여위어 육체는 사라지고 동굴 속 메아리로만 남게 된다. 에코를 불쌍히 여긴 복수의 여신 네메시스는 나르키소스에게 벌을 내리는데, 그게 바로 '나르시시즘'에 빠져 평생 물에 비친 자신의 모습만을 사랑하게 만드는 것이었다.

그림의 왼쪽에는 앉아서 머리를 무릎에 대고 물에 비친 자신의 모습을 보는 나르키소스가 있고, 가운데에는 나르키소스를 사랑하지만 버림받은 여신들이 몰려 있다. 오른쪽에는 돌로 변해 있는 나르키소스가 보인다. 아, 다시 자세히 보니 나르키소스의 몸이 아니라 손가락이다. 손가락으로 알을 잡고 있는데, 알을 깨고 나온 꽃이 수선화이다.

왼쪽의 나르키소스를 다시 보니 옆의 조각상처럼 손가락으로 수선화의 알을 쥐고 있는 것처럼 보인다. 머리카락인 줄 알았던 것이 이제는 수선화의 잔뿌리로 보인다.

달리는 기묘한 방법으로 나르키소스를 수선화로 변신시켰다. 수선화의 꽃말은 '나르키소스'이다. 나르키소스가 물에 비친 자신의 그림자를 사랑하게 되지만 그 그림자를 만질 수도 가까이 다가갈 수도 없다는 것을 알고는 결국 죽음에 이르게 되는데, 이를 안타깝게 여긴 신이 그를 수선화로 환생시켰다는 신화가 있다.

지그문트 프로이트의 정신분석 이론에 관심이 많았던 살바도르 달리는
무의식에서 본 환각적 이미지를 통해 자신만의 초현실주의 세계를 표현했다.

달리가 히치콕 감독의 영화 〈스펠바운드〉에서 연출한 꿈 장면.

달리가 이 그림을 가져간 것은 아마도 프로이트가 나르시시즘을 중요한 정신분석학 개념으로 소개했기 때문일 것이다. 한편으로는 달리 자신이 엄청난 자기애의 소유자였기 때문에 이 그림을 그린 것은 너무나 자연스러운 일이기도 했다.

달리는 나르키소스의 신화를 초현실주의 대가답게 신비로우면서도 아름답게 시각화했고, 그 안에 자기애가 강한 자신의 모습을 표현했다. 달리를 만난 프로이트는 "나는 이보다 더 완벽한 스페인 사람의 예를 본 적이 없다. 완전히 열광적인 사람이다!"라고 말했다.

살바도르 달리는 매우 독창적인 작품과 예상치 못한 기이한

행동 등으로 지금도 많은 사람의 관심과 사랑을 받고 있다. 하지만 달리가 활동하던 당시에는 기이한 언행과 정치적 행동, 특히 자본주의에 과도하게 호의적이고 히틀러를 찬양하는 듯한 발언과 작품들로 인해 그를 싫어하는 사람들도 많았다.

1943년에는 초현실주의 화가 그룹에서 강제로 탈퇴를 당하기도 했다. 하지만 달리는 "초현실주의자와 나와의 차이점은 내가 (진정한) 초현실주의자라는 것이다"라고 말하며 독창적인 예술가로서의 길을 포기하지 않았다.

달리는 1945년에 앨프리드 히치콕 감독의 영화 〈스펠바운드〉의 미술 작업에 참여해 꿈 장면과 환각을 통해 보이는 풍경 등을 디자인하기도 했다. 히치콕 감독은 이 스릴러 영화를 프로이트의 정신분석학을 근거로 만들었다. '스펠바운드(spell-bound)'는 '마법에 홀린'이라는 뜻이다. 달리가 커다란 눈들로 디자인한 꿈 장면은 그 자체로 하나의 탁월한 예술 작품이기도 하다.

1969년에는 츄파춥스 사탕 포장지의 데이지 꽃 모양을 디자인하기도 한 달리는 미술뿐만 아니라 영화, 사진, 연극, 패션 등 다양한 분야에서 활동했으며 르네상스 시대의 레오나르도 다빈치와 같은 종합 예술가가 되고자 했다.

Marc Chagall
1887~1985

마르크 샤갈

붉은 꽃다발과 연인들

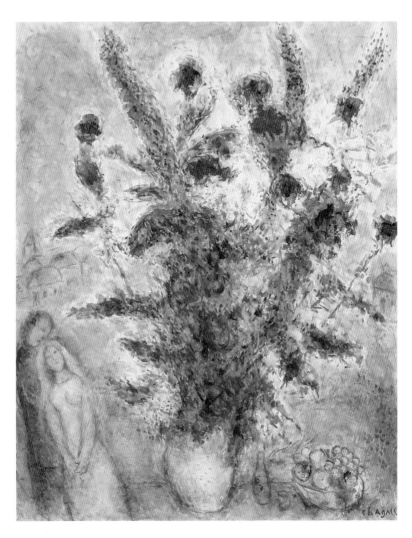

마르크 샤갈
붉은 꽃다발과 연인들*
1975년
캔버스에 유채
92×73cm
국립현대미술관

노화가의
황홀한 꽃다발

'색채의 마술사'라 불리는 마르크 샤갈은 1887년 당시 러시아 제국 땅이었던 비텝스크에서 유대인 가정의 아홉 남매 중 맏이로 태어났다. 1906년부터는 그림 공부를 위해 상트페테르부르크에서 지냈다. 1910년 프랑스 파리로 왔다가 1차 세계대전 시기에 러시아로 되돌아가 팔 년간 지내다 1923년에 다시 파리로 와서 프랑스 시민권을 얻었다. 2차 세계대전 즈음인 1941년에는 다시 미국 뉴욕으로 거처를 옮겼다가, 1948년부터 1985년 세상을 떠나기 전까지 프랑스 남부의 생폴드방스에서 지냈다.

〈붉은 꽃다발과 연인들〉은 노년의 마르크 샤갈이 생폴드방스에서 지낼 때 그린 작품이다. 생폴드방스의 화창한 날씨 덕분에 만개한 꽃들을 많이 접해서일까, 아니면 노년의 여유로움 속에서 꽃과 나무가 좋아져서였을까. 이곳에서 샤갈은 푸른색 배경에 화려한 꽃 그림을 많이 그린다.

푸른색의 배경 덕분에 꽃들이 더 생기 있어 보이고, 마치 꽃다발을 손에 받아든 것처럼 강한 설렘이 느껴진다. 초기 작품들에서 나타났던 초현실적인 느낌은 없지만, 지금의 추상적인 느낌이 훨씬 더 황홀감을 주는 듯하다.

빨간색 꽃은 언뜻 보기에는 장미꽃인데 가까이에서 보면 구체적인 형태 없이 빨간색의 색채만 있다. 색채만으로 꽃을 표현한 것이 이채롭다. 터치 몇 번으로 툭툭 찍어내듯이 그려놓은 꽃이 너무 좋다. 한평생 예술의 길로만 달려온 노화가의 노련미가 물씬 풍긴다.

여러 번의 붓질로 그려낸 나뭇잎 표현도 너무 좋다. 초록색만 있는 게 아니다. 그 안에 파란색, 짙은 파란색, 짙은 초록색, 옅은 파란색, 옅은 초록색이 자유롭게 섞여 있는 모습이 너무나 사랑스럽고 매력적이다.

마법 같은 사랑을 꿈꾸다

〈붉은 꽃다발과 연인들〉에서 꽃다발과 더불어 또 다른 주인공은 '연인들'이다. 꽃다발을 주고받을 사랑스러운 연인들은 그의 작품에 자주 등장하는 주인공이다. 샤갈은 꽃다발이 연인에게 줄 수 있는 최고의 선물이라고 생각했던 듯하다.

샤갈이 생폴드방스로 떠나기 전 뉴욕에서 그린 〈연인들〉에서 커다란 꽃다발은 연인들에게 사랑의 보금자리가 되어주고 있다. 역시나 푸른색 배경에 붉은색과 흰색의 꽃들이 화면을 가득 채우고 있다. 새로운 미래를 약속하며 꿈에 부풀어 있는 듯

마르크 샤갈
연인들
1937년
캔버스에 유채
108×85cm
이스라엘미술관

한 두 연인은 너무나 편안해 보인다.

1949년의 〈사랑하는 연인들과 꽃〉, 1954년의 〈연인들〉 등 샤 갈의 또 다른 작품에서도 연인들은 서로를 어루만지거나 부둥 켜안거나 손을 맞잡고 있다. 또는 공중에 붕 떠올라 날고 있는 연인들도 있다. 샤갈의 환상적이고 동화 같은 세계를 유지하는 핵심은 바로 어떤 현실의 어려움도 극복하고 모든 꿈을 이루 어내는 마법과 같은 사랑이다.

샤갈의
영원한 노스탤지어

어린 시절 고국을 떠나 오랫동안 타국에서 살았던 샤갈은 늘 고향 마을을 그리워했다. 샤갈의 그림에서 작은 집들로 이루어 진 마을의 모습 대부분은 그의 어릴 적 고향 마을인 비텝스크 를 그린 것이다.

1969년에 발표된 김춘수의 시 〈샤갈의 눈 내리는 마을〉에서 묘사하는 마을 역시 비텝스크이다. 김춘수가 샤갈의 그림에서 영감을 받아 지은 시라고 한다. 샤갈의 작품 중에 눈 내리는 마 을을 그린 그림이 있는데 많은 사람이 이 작품의 제목을 〈눈 내리는 마을〉로 오해하곤 한다. 김춘수의 시 때문이 아닌가 싶 은데 사실 이 작품의 제목은 〈비텝스크 위에서〉이다.

마르크 샤갈
비텝스크 위에서
1913년
캔버스에 유채
31.4×40cm
필라델피아미술관

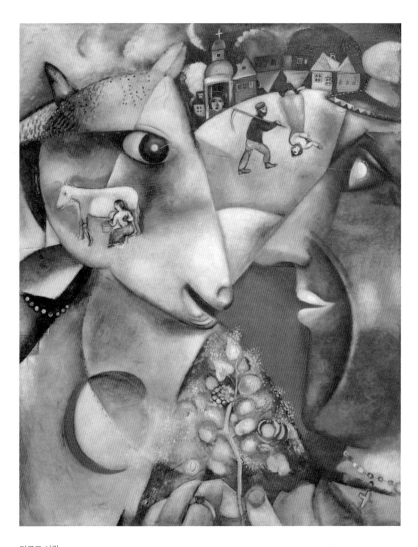

마르크 샤갈
나와 마을
1911년
캔버스에 유채
192.1×151.4cm
뉴욕현대미술관

마르크 샤갈의 작품에서 중심을 차지하는 요소 중 하나는 유대인으로서의 정체성이다. 그의 그림에 등장하는 십자가, 교회, 염소, 바이올린, 춤추는 사람들 등은 유대교 또는 구약성경의 종교적 의미들을 나타내는 경우가 많다.

본명인 모이셰 세갈에서 마르크 샤갈로 이름을 바꾼 것은 유대인 예술가에 대한 편견에서 자유로워지기 위한 것이었다. 하지만 샤갈은 작은 유대인 마을인 비텝스크를 늘 그리워했고, 그림에서도 비텝스크는 언제나 향수를 불러일으키는 대상으로 묘사되었다.

샤갈의 대표작 중 하나인 〈나와 마을〉 역시 비텝스크에 대한 추억과 향수를 담은 작품이다.

오른쪽에는 샤갈 자신의 옆모습이 왼쪽에는 염소의 옆모습이 크게 그려져 있다. 유난히 커다랗고 영롱한 눈동자에 향수가 가득 담겨 있는 듯하다. 샤갈은 십자가 목걸이를 걸고 있고, 고향 마을에서 염소의 젖을 짜던 모습을 회상하고 있다. 아래쪽 나무는 딸기나무인데 이는 구약성서와 연관된 이미지이다.

그림을 구성하는 여러 가지 대상들은 구, 삼각뿔, 원통형 등의 기하학적 도형으로 단순화되었는데, 이는 큐비즘에서 받은 영향으로 보인다. 형태가 단순화되면서 그림은 마치 아무런 개연성도 없이 전개되는 꿈의 한 장면처럼 보인다.

그림에서 두드러지는 또 다른 요소는 색채이다. 붉은색, 초록

마르크 샤갈은 우리의 인생과 예술에서 가장 의미 있는 것은 사랑이라고 생각했으며,
이 사랑을 표현하는 자신만의 색채를 '사랑의 색'이라고 표현했다.

색, 푸른색의 원색이 주조를 이루는 아름다운 색채의 조합은 야수파 경향이 반영된 것으로 볼 수 있다. 〈나와 마을〉은 야수파와 큐비즘의 경향이 녹아 있으면서도 샤갈의 개성이 뚜렷하게 살아 있는 작품이다.

사랑의
색채 마술사

마르크 샤갈은 파리에서 활동하는 시기에 큐비즘과 야수파로부터 동시에 영향을 받았다. 그런데 놀라운 것은 당시 주류였던 두 흐름 사이에서 어느 한쪽으로 치우치지 않으면서 샤갈 자신만의 독창적인 그림을 그려냈다는 것이다.

강렬한 원색을 통해 감정을 표현하는 야수파 경향에서는 샤갈 자신만의 색채 조합을 만들어냈고, 형태의 본질을 보여주기 위해 대상을 작게 쪼개고 다면적 구도로 보여주는 큐비즘에서는 음악적인 리듬에 바탕을 둔 다채로운 공간 구성이라는 새로운 방식을 끄집어냈다.

〈생일〉이라는 작품은 야수파와 큐비즘을 결합해 샤갈이 창조한 새로운 개성과 기법이 탁월하게 드러난 작품이다. 배경은 사실적으로 묘사하고 인물만 추상적으로 표현되었다. 무엇보다 자유롭고 발랄한 공상과 풍부한 감정을 드러내는 색채가

마르크 샤갈
생일
1915년
캔버스에 유채
80.6×99.7cm
뉴욕현대미술관

두드러진다.

샤갈은 선명한 색채의 조합으로 환상적이고 신비한 세계를 표현한 '색채의 마술사'였다. 그렇다면 샤갈이 가장 좋아하는 최고의 색은 무엇이었을까? 이에 대한 샤갈의 대답은 "우리의 인생에는 삶과 예술의 의미를 제공하는 아티스트의 팔레트와 같은 하나의 색이 있습니다. 그것은 바로 사랑의 색입니다"라는 것이었다.

아, 사랑의 색!
그가 우리에게 보여주고자 했던 색은 사랑의 색이었구나. 그것이 샤갈의 작품에서 뿜어져 나오는 아름답고 사랑스러우면서 기분이 좋아지는 아우라의 정체였구나.

〈생일〉은 벨라 로즌펠드와 결혼식을 올리기 열흘 전 샤갈의 생일에 그린 작품이다. 벨라가 무척이나 좋아하면서 작품명을 직접 지었다고 한다. 벨라는 샤갈의 첫사랑이자 아내였고 뮤즈였다. 벨라와의 행복한 결혼생활은 샤갈의 작품 활동에 많은 영감을 주었다.
샤갈이 너무나 사랑한 벨라는 안타깝게도 박테리아 감염으로 마흔아홉의 나이에 샤갈보다 먼저 생을 마감한다. 벨라가 세상을 떠난 이후에 샤갈은 오랫동안 우울한 시간을 보냈다. 이후 1952년에 바바 브로드스키를 만난 샤갈은 1985년 생폴드방스에서 세상을 떠나기 전까지 그녀와 함께했다.

Paul Gauguin
1848~1903

폴 고갱

파리의 센강

폴 고갱
파리의 센강*
1875년
캔버스에 유채
81×116cm
국립현대미술관

벨 에포크 시대의
파리 센강

이 작품은 '이건희 컬렉션'에서는 〈무제〉로 발표되었으나 〈파리의 센강〉이나 〈센 강변의 크레인〉이라는 제목으로 더 많이 알려졌으며, 또 다른 제목으로 〈이에나 다리와 그르넬 다리 사이의 파리 센강〉도 있다.

〈파리의 센강〉은 1875년 폴 고갱이 스물일곱 살에 그린 초기 작품으로 우리가 익히 알고 있는 고갱의 독창적인 화풍보다는 사실적인 묘사에 바탕을 둔 인상주의의 경향을 보여준다. 특히 파란 하늘, 둑의 풀밭, 바다의 물결 표현 등에서 인상주의 특유의 붓 터치와 표현 기법을 엿볼 수 있다.

프랑스의 정치적 격동기가 끝나고 1차 세계대전이 시작되기 전까지 19세기 말에서 20세기 초에 이르는 기간을 아름다운 시대 혹은 좋은 시절이라는 의미에서 '벨 에포크' 시대라고 부른다. 프랑스에서 벨 에포크 시대가 시작된 것은 1871년으로, 이 작품을 그린 1875년은 프랑스 파리가 2차 산업혁명의 시작과 함께 정치·경제·사회·기술 등 여러 분야에서 발전을 이루며 번성하던 때였다.
산업화 시기에 도시의 모든 것들이 빠르게 변해가는 모습이 고갱에게는 무척 인상적이었던 모양이다. 1875년에만 〈이에나 다

리의 센강〉, 〈파시 부두 맞은편의 센강〉, 〈그르넬 항구〉 등 공장 굴뚝이 보이는 센강의 풍경을 비슷한 구도로 여러 점 그렸다.

그림에서 묘사된 공사 현장의 크레인과 크레인 뒤로 공장의 굴뚝에서 뿜어져 나오는 연기가 산업혁명의 시대상을 보여주고 있다. 크레인 바로 옆에는 다리가 놓이기 전에 강을 오고 갔을 배 두 척이 정박해 있어 산업화 전후를 대비해서 보여주는 듯하다.

도시의 근대화를 보여주는 장면 사이로 엄마와 아이가 걸어가는 모습이 보인다. 엄마의 한 손은 어깨에 진 짐을 잡고 있고 다른 한 손은 아이의 손을 잡고 있다. 두 사람의 다정한 뒷모습이 삭막한 산업화의 공사 현장을 따뜻하게 적셔준다.
저 뒤에 해가 지는 것으로 보아 엄마가 일을 끝내고 아이와 함께 집으로 돌아가는 듯하다. 하늘과 땅을 가운데 크레인이 나누고, 강둑과 바다를 크레인과 배가 좌우로 나누고 있어 구도 또한 안정적이다. 일상의 풍경을 보는 것처럼 편안한 느낌이 든다.

사실과 상상을
함께 표현하는 종합주의

프랑스 후기 인상주의의 대가, 20세기 표현주의와 상징주의 미술의 대표 화가로 평가받는 폴 고갱은 원시적인 색감, 선명한 라인, 평면적 색채 사용, 사실과 상상을 접목하여 그리는 종합주의 등 독특한 색채와 실험 미술로 이후 현대미술에 큰 영향을 미쳤다. 야수파 앙리 마티스와 입체파 파블로 피카소 등도 폴 고갱으로부터 영향을 받은 것으로 알려져 있다.

1848년 프랑스 파리에서 태어난 폴 고갱은 혁명의 시기인 1850년에 아버지의 저널리스트 직업을 유지하기 위해 잠시 외할머니의 고향인 페루로 떠나는데, 가는 도중에 갑작스러운 심장마비로 아버지를 잃는다. 페루에 도착한 고갱은 경제적으로 부유한 외가 친척의 도움으로 편하게 지낸다. 페루에서의 이국적인 경험은 후에 고갱이 독창적인 원시 세계의 미술을 선보이는 데에 도움이 되었으리라.

폴 고갱은 프랑스 해군으로 2년간 복역한 후에 1871년부터 파리에서 주식중개인으로 일했다. 요즘으로 치면 펀드매니저와 같은 일을 했던 것으로 보인다. 직업적으로 성공을 거둔 폴 고갱은 풍족한 경제적 여유를 누리게 된다.

그때부터 고갱은 갤러리에 자주 들러 작품을 구매하고, 틈틈이

〈파리의 센강〉과 같은 작품을 직접 그리기도 했다. 인상주의의 대가인 카미유 피사로와 함께 그림을 그리면서 친해진 고갱은 피사로를 통해 폴 세잔과 에드가르 드가와 같은 예술가 친구들과도 인사를 나누게 된다. 카미유 피사로와는 1886년 점묘법에 대한 의견 대립으로 결별했다.

1882년에 주식시장이 폭락하자 주식중개 일을 그만두고 서른다섯의 나이에 본격적인 화가의 길로 들어서게 된다. 폴 고갱은 늦게 시작한 만큼 당시 앞서가고 있던 클로드 모네, 카미유 피사로 등과는 확실히 다른 자신만의 독창성을 드러낼 수 있는 그림을 그리고자 했다.

이러한 고갱의 독창성이 잘 드러나는 작품 중 하나가 〈설교 후의 환상〉이다. 브르타뉴 전통 의상을 입은 여성들이 설교를 듣고 난 뒤에 성경에 나오는 '천사와 야곱이 서로 씨름하는 장면'을 상상하는 모습을 그렸다. 가운데 나무를 중심으로 왼쪽은 현실이고 오른쪽은 상상이다. 인상주의 화가들이 자연을 직접 관찰하면서 받은 인상을 그렸던 것에 반해 고갱은 사실과 상상을 함께 표현하는 '종합주의' 기법을 구사했다.

빨간 원색의 색채, 원근감을 무시한 채 현실은 크게 상상은 작게 표현한 부분들이 일본의 풍속화 느낌도 물씬 풍긴다. 검은색이나 짙은 청색으로 윤곽선을 먼저 그린 다음 그 안을 원색

폴 고갱
설교 후의 환상
1888년
캔버스에 유채
74.4×93.1cm
스코틀랜드국립미술관

적인 색채로 채우는 클루아조니슴 기법도 사용했다. 중세의 스테인드글라스처럼 평면적인 색면을 선명한 라인으로 구획을 나눠 표현한다고 해서 '구획주의'라고도 부른다.

빈센트 반 고흐와의
만남과 갈등

폴 고갱은 1887년부터 가족들과 떨어져 친구이자 화가인 샤를 라발과 함께 프랑스 마르티니크섬으로 건너가 그림을 그렸다. 이곳에서 그림을 그리며 고갱은 자신이 열대지방과 잘 맞는다고 생각했으며, 이때의 경험은 후에 원시 세계의 순수한 아름다움을 찾아 타히티섬으로 떠나는 계기가 되었다.

마르티니크섬에서 머무는 동안 고갱은 〈열대의 식물〉과 〈마르티니크의 망고나무〉 등 십여 점의 그림을 그리고는 건강이 악화하는 바람에 다섯 달 만에 다시 파리로 돌아온다. 파리에서 다시 퐁타벤으로 옮긴 후에는 빈센트 반 고흐의 주선으로 프랑스 화가 에밀 베르나르와 교류하기도 했다.

오래전부터 다른 화가들과 함께 작업하면 좋겠다는 생각을 하고 있던 반 고흐는 고갱을 아를로 초대했다. 그러면서 각자의 자화상을 그려 교환하는 이벤트를 제안했다. 고갱은 자신의 자

폴 고갱
자화상 - 레미제라블
1888년
캔버스에 유채
45×55cm
반고흐미술관

빈센트 반 고흐
(고갱을 위한) 자화상
1888년
캔버스에 유채
62×52cm
하버드대학교 포그미술관

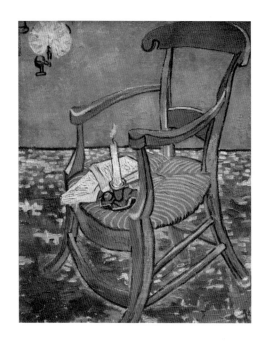

빈센트 반 고흐
고갱의 의자
1888년
캔버스에 유채
90.5×70.7cm
반고흐미술관

빈센트 반 고흐
반 고흐의 의자
1888년
캔버스에 유채
92×73cm
런던국립미술관

화상에 〈자화상 – 레미제라블〉이라는 제목을 붙였다. 빵을 훔쳐야 할 만큼 가난한 자신의 처지를 그렇게 표현한 것일지도 모르겠다. 그리고 자화상에 친구인 에밀 베르나르의 모습도 그려 넣었다.

반 고흐의 동생인 테오 반 고흐가 고갱의 작품을 사주면서 어느 정도 여유를 얻은 고갱은 1888년 10월 드디어 아를의 노란집으로 온다. 개성 넘치는 두 화가는 처음 한 달 정도는 서로를 존중하며 매우 잘 지냈다. 고흐는 고갱의 작품을 보자마자 매료되었고 다섯 살 많은 그에게서 많은 것을 배울 수 있으리라 생각했다. 고갱 역시 자신의 진가를 알아주는 고흐를 좋아하고 그의 작품에 경외감을 가졌다.

하지만 시간이 갈수록 두 사람은 삐걱대기 시작했는데 성격이 너무나 달랐기 때문이다. 고흐는 예민하고 신경질적이며 내향적인 성격이었고, 고갱은 자기애가 강하고 냉소적이었다.
반 고흐가 그린 두 의자 그림은 고흐 자신과 고갱의 대조적인 성격을 잘 보여준다. 반 고흐의 의자는 단순하고 소박한 데 반해 고갱의 의자는 화려하고 장식이 많다.

마침내 고흐가 자신의 귀를 잘라버리는 사건이 발생하고, 고갱은 곧바로 짐을 싸서 나와버렸다. 고흐는 정신병원으로 가고 고갱은 아를을 떠났다. 함께 작업을 시작한 지 고작 두 달 만이었다.

고흐는 나중에 고갱이 그린 자신의 자화상인 〈해바라기를 그리는 고흐〉를 보면서 알코올중독자 같은 추한 얼굴로 그려놓았다며 울분을 터트렸다.

또 고갱이 그린 지누 부인의 그림도 고흐의 심기를 크게 불편하게 했다. 고흐는 지누 부인을 책 읽는 지적인 여인으로 그렸던 데 반해 고갱은 술병을 앞에 놓고 취한 모습으로 그려놓았기 때문이다. 더구나 지누 부인의 뒤에는 고흐의 친구들을 사창가 여자에게 치근덕대는 바람둥이 모습으로 표현했는데 이것도 고흐를 화나게 했다.

그렇게 결별한 두 사람은 이후 다시는 만나지 않았다. 고흐는 자신이 어느 정도 고갱의 영향을 받았다고 말했던 반면에 고갱은 고흐의 영향을 전혀 받지 않았다고 주장했다. 사람들이 두 사람의 불화를 두고 고흐보다 고갱을 더 비난하는 것에 반발해서 그랬던 것은 아닌가 싶다.

고갱은 나중에 고흐가 열등감에 사로잡혀 있었으며 그로 인한 자격지심 때문에 자신을 힘들게 했다고 말했다. 그리고 자신은 눈에 보이는 것만 그리지 않고 머릿속에 상상한 것을 표현했는데 그런 점에서 고흐와 맞지 않았다고 설명했다.

폴 고갱
해바라기를 그리는 고흐
1888년
캔버스에 유채
73×91cm
반고흐미술관

빈센트 반 고흐
지누 부인의 초상
1888년
캔버스에 유채
91.5×73.7cm
메트로폴리탄미술관

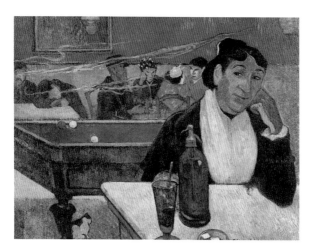

폴 고갱
아를의 밤 카페와 지누 부인
1888년
캔버스에 유채
73×92cm
푸시킨미술관

고갱이 던진
인생에 대한 세 가지 질문

아를을 떠난 폴 고갱은 1890년 남태평양의 외딴 섬 타히티로 떠난다. 유럽 문명이 닿지 않은 이상적인 원시의 모습을 통해 새로운 미술을 해보기 위해서였다. 하지만 프랑스 식민지였던 타히티는 유럽 문화를 많이 받아들여 원시의 모습을 잃어버린 지 오래였다. 이에 실망한 고갱은 삼 년 후에 다시 파리로 돌아오는데, 이때 이미 고갱은 몸에 병을 얻은 상태였다.

파리로 되돌아온 후에도 그림은 여전히 팔리지 않고 다른 일도 뜻대로 풀리지 않자 다시 1895년 타히티로 향한다. 이미 오랜 방황으로 건강이 악화했던 데다 경제적으로도 곤궁한 처지였던 고갱은 1897년 사랑하는 딸이 폐렴으로 죽었다는 소식까지 전해 듣고는 심한 우울증 증세를 보인다.

스스로 목숨을 끊을 결심까지 하고서 극한 고통과 혼란을 이겨내며 그린 마지막 작품이 〈우리는 어디서 왔는가? 우리는 무엇인가? 우리는 어디로 가는가?〉이다. 고갱은 한 지인에게 쓴 편지에서 "죽음을 앞두고 최악의 조건에서 고통받으며 모든 열정을 쏟아" 이 작품을 그렸다며 "지금까지 그린 그 어떤 그림보다 뛰어날 뿐 아니라 앞으로도 이를 능가하거나 비슷한 그림은 결코 그릴 수 없다"라고 말했다.

폴 고갱
우리는 어디에서 왔는가? 우리는 무엇인가? 우리는 어디로 가는가?
1897년
캔버스에 유채
141×346cm
보스턴미술관

Photo by Louis-Maurice Boutet de Monvel on Wikipedia

폴 고갱은 문명화되지 않은 원시 세계의 순수하면서 강렬한
아름다움을 동경하고 그것을 화폭에 담으려고 했다.

고갱이 이 작품을 통해 던지고자 하는 인간의 탄생과 삶 그리고 죽음에 관한 세 가지 질문은 그가 문명화되지 않은 원시에 대한 열망을 품었을 때부터 간직해온 질문이었다.

오른쪽의 잠자는 아기는 인간의 탄생과 기원, 가운데 서 있는 인물은 선악과를 따먹은 인간의 원죄와 욕망, 왼쪽 끝에 웅크리고 앉아 머리를 감싸고 있는 노인은 유한한 삶에 내재한 죽음이라는 운명과 상실의 고통에 관한 질문을 각각 의미한다. 오른쪽 끝의 검은 개가 파노라마처럼 흘러가는 인생 전체를 조망하듯 물끄러미 쳐다보고 있다. 이 검은 개를 고갱 자신으로 해석하기도 한다.

앞쪽의 사람들은 모두 옷을 벗은 원시의 모습이고, 뒤쪽 사람들은 옷을 입고 있는 문명화된 모습이다. 뒤쪽 왼편에는 타히티에서 죽음의 여신이라 부르는 히나 조각상이 놓여 있고, 그 바로 옆에 고갱이 사랑했던 죽은 딸의 모습이 보인다.

자유와 낭만을 꿈꾸는 고독한 보헤미안이었고 원시적 상상력을 독창적인 색채 감각으로 펼쳐 보인 열정적인 예술가였으며 고통스러운 운명 앞에서도 언제나 당당했던 고갱은 인생에 대한 심오한 질문을 던지는 이 작품을 남기고 1903년 프랑스의 작은 섬에서 생을 마쳤다.

Claude Monet
1840~1926

클로드 모네

수련이 있는 연못

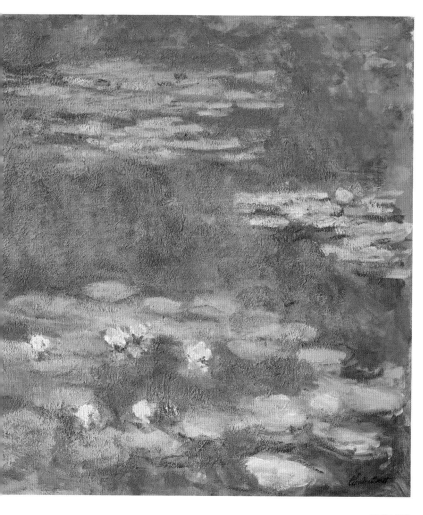

클로드 모네
*수련이 있는 연못
1917~1920년
캔버스에 유채
100×200cm
국립현대미술관

지베르니 정원에서
탄생한 수련 연작

'이건희 컬렉션' 리스트가 공개되었을 때 모두를 깜짝 놀라게 했던 작품 중 하나가 클로드 모네의 〈수련이 있는 연못〉이다. 그동안 한 번도 공개된 적이 없는 작품이기도 하거니와 모네의 수련 연작 중 한 작품이 한국에 있다는 것만으로도 충분히 설레고 흥분되는 일이다.

인상주의의 거장 클로드 모네는 1890년에 지베르니 정원이 딸린 저택을 사들인다. 이때부터 모네는 '내 인생에서 최고의 작품'이라고 말할 만큼 지베르니 정원에 큰 애착을 느낀다. 정원을 정성스럽게 가꾸면서 일본풍의 아치형 다리를 놓고 연못도 만들었다.

모네는 이 정원의 아름다운 모습을 그림으로 많이 남겼는데, 특히 연못에 피는 수련을 많이 그렸다. 사십여 년간 무려 이백 오십여 점의 수련 연작을 그렸는데, 한 가지 주제에 이토록 오랜 기간 몰입할 수 있다는 것이 너무나 놀랍다.

모네는 스스로 자신의 수련 작품에 수련, 수련 아래에 보이는 물, 그리고 물에 비친 하늘까지 세 가지 요소를 담았다고 말한다. 세 가지를 각각 다시 살펴보니 수련이 더욱 아름답게 느껴진다. 수련 그림에 저 파란 하늘이 없었더라도 이러한 황홀감

을 느낄 수 있었을까.

〈수련이 있는 연못〉을 살펴보자. 물 위에 구름이 떠 있는 걸까, 구름 위에 물이 떠 있는 걸까. 구름의 다양한 색채는 주위 자연의 색들을 가져와 담은 듯하다.

물 위에 떠 있는 수련은 가까이서 보니 노란색, 하얀색, 붉은색 등 다채롭고 아름다운 색을 띠고 있다. 수련의 꽃잎들은 하얀 구름 조각처럼 물 위에 가벼운 몸을 맡기며 놀고 있다. 수련이 이렇게 아름다운 꽃일 줄이야.

구상화에서 추상화로, 수련 연작의 변화

크고 작은 수련 연작 작품들은 처음에는 정원과 수련의 모습을 모두 선명하게 담아내는 구상화의 성격을 띠고 있다. 1899년에 그린 〈일본풍 다리와 수련이 있는 연못〉을 보더라도 연못을 가로지르는 다리와 물 위의 꽃들을 지평선을 가운데 두고 모두 담아내고 있다.

하지만 시간이 흐르면서 점점 땅 위의 꽃들과 나무들은 사라지고 그와 더불어 지평선도 사라진다. 화가의 시선은 온전히 물 위의 수련에만 집중된다. 마치 군더더기가 하나둘 떨어져

클로드 모네
일본풍 다리와 수련이 있는 연못
1899년
캔버스에 유채
89.2×93.3cm
필라델피아미술관

나가는 느낌이다. 물에만 초점이 맞춰지면서 형태 또한 단순해
진다. 1910년대에 그린 두 작품을 보면 어떻게 달라졌는지 확
연하게 느낄 수 있을 것이다.

모네는 오랫동안 야외에서 빛을 보면서 그림을 그린 탓에 노
년에 이르러 백내장을 앓게 된다. 백내장을 앓게 되면 붉은 계
열의 빛이 혼탁해진 수정체를 더 많이 통과하면서 상대적으로
더 잘 보이게 된다.
그래서인지 말년에 이르러 그린 수련 연작을 보면 색채의 급
격한 변화가 두드러진다. 1922년에 그린 〈지베르니의 일본풍
다리〉는 작품명이 없다면 수련이 핀 연못과 다리를 그린 것인
지 알아채기 어려울 정도이다.

눈이 잘 보이지 않는 상태에서 그린 그림들은 형태와 색채가
훨씬 더 추상화의 성격을 띠게 된다. 〈지베르니의 일본풍 다
리〉 역시 거의 형태를 분간하기 어렵게 그렸다. 그런 이유로
모네가 말년에 그린 그림들이 추상화에 영향을 주었다고 보는
견해도 있다.

모네는 눈이 잘 보이지 않는데도 빛에 따라 달라지는 정원의
모습을 표현하기 위해 세상을 떠나기 일 년 전인 1926년까지
도 마지막 투혼을 불사르며 그림을 그렸다.

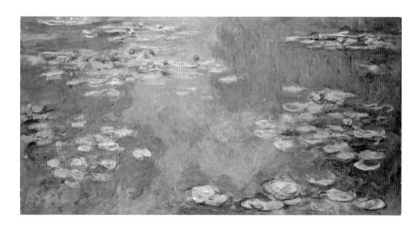

클로드 모네
수련
1916년
캔버스에 유채
101×200cm
메트로폴리탄미술관

클로드 모네
수련
1915~1926년
캔버스에 유채
200×426.1cm
세인트루이스미술관

클로드 모네
지베르니의 일본풍 다리
1922년
캔버스에 유채
88.9×94.1cm
휴스턴미술관

인상주의의 시작,
인상-해돋이

모네와 같이 빛에 의한 효과, 빛이 보여주는 매 순간의 인상을
그림으로 그린 화가들을 인상주의 화가라고 하는데, 인상주의
라는 양식의 이름은 바로 모네의 〈인상 - 해돋이〉라는 작품명
에서 유래했다.

〈인상 - 해돋이〉는 르아브르 항구의 일출 풍경을 그린 것이다.
안개 저 너머로 항구의 흐릿한 실루엣이 보이기는 하지만 형
태가 거의 없어 확실하게 알아보기는 어렵다. 그저 이제 막 떠
오른 붉은 해가 비친 강물과 하늘이 잔잔한 항구 풍경과 어우
러져 아련한 분위기를 뿜어내고 있을 뿐이다.

모네는 빛에 의해 짧은 시간 순간순간 변화하는 모습을 그려
야 했기에 주로 짧고 빠른 붓 터치로 그림을 그렸는데, 이로 인
해 처음에는 너무 무성의하게 그린 것처럼 보여 비평가들로부
터 그림 같지도 않다느니 벽지로 쓰기도 어렵겠다느니 하는
비하와 폄하를 받기도 했다.

그러다가 차츰 그림에서 빛을 읽어내고 이에 매료되는 사람들
이 늘어나면서 하나둘 작품이 팔리고 인상주의 화가로 자리를
잡게 되었다.

〈양산을 쓴 여인〉을 보면 밝은 햇살이 그림 밖으로 쏟아져 나

클로드 모네
인상 - 해돋이
1872년
캔버스에 유채
48×63cm
마르모탕미술관

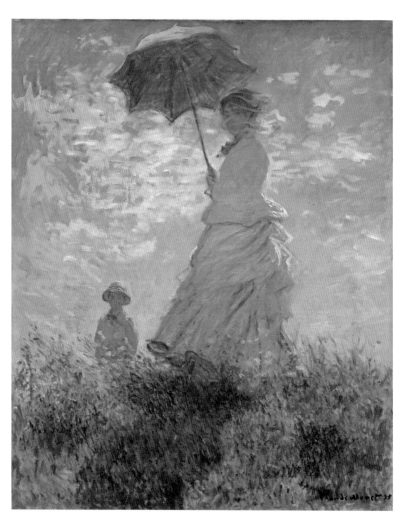

클로드 모네
양산을 쓴 여인 - 모네 부인과 아들
1875년
캔버스에 유채
100×81cm
워싱턴국립미술관

올 것만 같다. 여인의 치마폭을 휘감은 상큼한 바람이 어디선가 불어오는 듯하다. 그림의 제목에는 '모네 부인과 아들'이라고 되어 있지만, 사실 이 작품은 카미유 동시외와 장 모네가 아닌 햇살과 바람을 그렸다고 보는 게 맞으리라.

풍경도 인물도 그다지 사실적으로 묘사하지 않았는데도 이렇게 생생한 느낌을 주는 이유는 무엇일까. 그것은 밝은 햇살 아래에서 보이는 진짜 모습, 빛이 우리에게 보여주는 세계 그 자체를 그렸기 때문이 아닐까.

여인의 머리카락을 자세히 보면 초록색 우산이 드리운 부분은 같은 초록색으로 그림자를 표현했고, 나머지 부분은 햇살을 받아 구름과 같은 색으로 환하게 빛나는 것으로 표현했다. 눈 부신 햇살 아래에서는 머리카락이 검은색으로 보이지 않으므로 빛이 우리 눈에 보여주는 색채 그대로 묘사한 것이다.

여인의 옷도 움직임에 따라 자연스럽게 주름이 잡히면서 햇살이 닿는 부분과 닿지 않는 부분이 생기는데 그러한 빛과 그림자 역시 푸른색으로 표현함으로써 실제로 햇빛을 받아 반짝이는 것처럼 묘사했다. 여인의 그림자로 인해 풀밭에 드리운 그림자도 주변보다 더 짙은 초록색으로 표현했다.

클로드 모네는 빛에 의해 시시각각 변화하는 자연의 모습을 있는 그대로 표현하기 위해
같은 풍경을 여러 번 반복해서 그리며 수련 연작과 같은 대작을 탄생시켰다.

빛이 보여주는
세계를 그리다

모네는 빛에 따라 시시각각 변화하는 자연의 모습을 담기 위
해 하나의 풍경이나 사물을 연달아 그리곤 했다. 수련 연작뿐
아니라 건초더미, 루앙 대성당, 포플러 연작도 유명하다.
모네가 이렇게 하나의 주제를 연작으로 그린 것은 자연의 어
떤 대상도 정해진 하나의 색이나 형태를 가지고 있는 것이 아
니라 빛에 따라 다른 모습으로 보인다고 생각했기 때문이다.
모네는 이렇게 빛에 따라 달라지는 다양한 모습을 관찰하고
화폭에 담기 위해 한 가지 주제를 정해서 반복해서 그렸으며,
그 결과 수련 연작과 같은 대규모 연작이 탄생했다.

모네는 루앙 대성당 바로 옆에 약 두 달간 방을 얻어 매일 아
침부터 잠자리에 들기 전까지 시시각각 변화하는 루앙 대성당
의 다양한 모습을 화폭에 담아냈다. 예술가로서 엄청난 집념과
몰입이 없었다면 불가능한 작업이었을 것이다.

루앙 대성당을 똑같은 장소에서 바라본 모습을 그린 두 작품
을 비교해보자. 이제 막 해가 떠오른 아침의 대성당과 해가 높
이 떠 있는 오후의 대성당은 빛과 그림자에 의해 색채가 달라
지고 그에 따른 느낌과 분위기도 확연히 다르다. 모네는 이것
이 빛이 보여주는 세계이며, 화가가 포착해야 할 자연의 본질

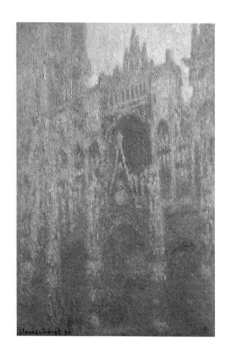

클로드 모네
아침 햇살의 루앙 대성당
1894년
캔버스에 유채
100.3×65.1cm
장폴게티미술관

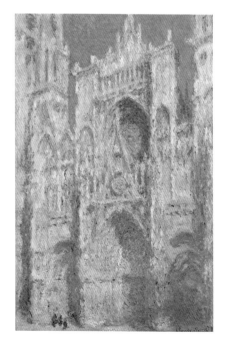

클로드 모네
밝은 햇살의 루앙 대성당
1894년
캔버스에 유채
100.5×65.8cm
워싱턴국립미술관

이라고 생각했다.

모네는 빛이 보여주는 세계를 있는 그대로 그리기 위해서는 대상에 대해 가졌던 기존의 생각을 버리고 새롭게 접근해야 한다며 이렇게 설명했다.

그림을 그리러 밖에 나가면 당신이 전에 가지고 있던 대상에 대한 생각은 무엇이든 다 잊어버려라. 단지 보이는 건 작은 파란색의 정사각형, 분홍색의 타원형 혹은 노란색의 줄무늬 정도라고 생각하고 보이는 그대로의 색채와 모양을 그려라. 그래야 그것들이 당신에게 순수한 인상으로 비쳐질 것이다.

모네는 백내장으로 시력을 거의 잃었을 때도 끝까지 빛에 의해 변화하는 자연의 모습을 관찰하는 것을 멈추지 않았다.

폴 세잔은 빛의 변화를 민감하게 포착해내는 모네의 능력에 감탄하면서 이러한 유명한 말을 남겼다.

"모네는 신의 눈을 가진 유일한 인간이다."

Auguste Renoir
1841~1919

오귀스트 르누아르

책 읽는 여인

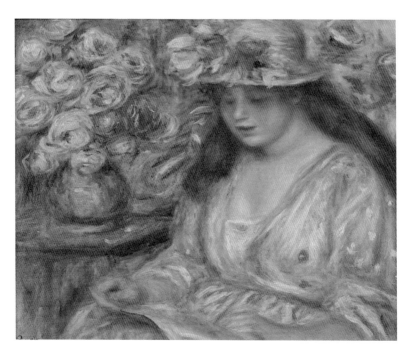

오귀스트 르누아르
책 읽는 여인*
1890년
캔버스에 유채
44×55cm
국립현대미술관

예술은 행복하고
아름다워야 한다

'책 읽는 여인'은 오귀스트 르누아르 작품에 자주 등장하는 소재 중의 하나이다. 특히 1890년대 초에 비슷한 스타일의 책 읽는 여인과 꽃이 등장하는 그림들을 많이 그렸다.

꽃들이 수놓아진 드레스에 꽃병의 함박꽃들까지 온통 꽃으로 둘러싸인 꽃 세상이다. 빨간색을 이렇게 다양한 채도와 느낌으로 표현할 수 있다는 것이 놀랍다. 여인의 긴 머리카락도 빨간색에 물들어 있다. 창가로 들어오는 화사한 햇살을 받으며 책을 읽고 있는 것 같다. 보고만 있어도 기분이 좋아지는 그림이다.

르누아르는 기존의 인상주의 기법에 사람의 아름다움과 행복을 더한 작품들로 유명하다. 그의 작품에는 책 읽는 여인, 피아노 치는 소녀, 아이들이 있는 가족 초상, 흥겨운 무도회 등 일상의 아름다움을 표현한 그림이 많아 보고만 있어도 행복한 웃음을 짓게 한다.

오귀스트 르누아르는 1841년 프랑스 리모주에서 가난한 양복 재단사의 아들로 태어났다. 어렸을 때 음악적 재능이 뛰어났던 르누아르는 집안 사정이 여의치 않아 꿈을 포기해야 했다. 집안 생계를 돕기 위해 르누아르는 열세 살 때부터 접시나 식기

같은 도자기 용품에 그림 그리는 일을 시작했다. 그의 그림들만 본다면 그가 그토록 궁핍한 환경에서 성장하며 그림을 그렸다는 것을 짐작하기가 쉽지 않을 것이다.

르누아르는 세상에는 힘들고 고통스러운 것이 많지만 예술까지 그 고통을 표현해야 할 필요는 없으며 오히려 예술은 아름다워야 한다고 생각했다. 르누아르가 언제나 행복한 사람들을 모델로 환하고 밝은 그림만 그렸던 것은 이런 이유에서였다.

인상주의에
사람의 아름다움을 더하다

르누아르는 어릴 때 루브르박물관에 자주 드나들면서 그림들을 따라 그리곤 했는데, 그때부터 이미 재능이 범상치 않았던 것 같다. 스물한 살이 되던 해인 1862년에 당시 매우 권위 있는 미술학교였던 에콜 데 보자르에 입학하기 위해 스위스 화가 마르크 가브리엘 샤를 글레르의 화실에 합류한다. 여기에서 클로드 모네, 알프레드 시슬리, 프레데리크 바지유 등을 만나 그림을 그리며 교류하다 나중에는 함께 인상주의 전시회를 열기도 한다.

인상주의 화가들과 함께 작품 활동을 했지만, 르누아르의 작품에는 다른 인상주의 작품과는 차별되는 그 무언가가 있었다.

오귀스트 르누아르는 기존의 인상주의에 '사람의 아름다움'을 더해
따뜻하면서 행복하고 활력 넘치는 예술세계를 완성했다.

그 특징을 뚜렷하게 보여주는 작품을 하나 살펴보자. 1869년 센강의 한 리조트에서 모네와 르누아르가 같은 장면을 그린 〈라 그르누예르〉라는 동명의 작품이다.

두 그림에서 가장 크게 눈에 띄는 차이는 무엇일까? 그렇다. 모네의 그림에서는 사람이 잘 보이지 않는 데 반해 르누아르의 그림에서는 사람이 주인공이다.
모네는 풍경을 주로 그리는 화가이다. 사람은 풍경의 한 부분이다. 르누아르는 사람을 주로 그리는 화가이다. 풍경은 사람을 받쳐주는 배경이다. 이것이 바로 르누아르를 인상주의에 '사람의 아름다움'을 더한 화가라고 하는 이유이다.

또 한 가지는 르누아르의 작품은 밝고 화사하다는 점이다. 이를 가장 잘 느낄 수 있는 작품이 그의 대표작 중 하나인 〈물랭 드 라 갈레트의 무도회〉이다.
물랭 드 라 갈레트는 파리 몽마르트르 있는 카바레와 같은 곳으로 빵과 와인 등을 파는 곳이다. 당시에는 예술가들이 자주 모이는 장소였고 무도회가 열리기도 했다.

그림을 보는 순간 경쾌한 축제 분위기가 물씬 풍겨온다. 왁자지껄 떠드는 소리와 음악 소리가 함께 들리는 듯하다. 벨 에포크 시대의 삶과 여유를 충분히 느낄 수 있는 작품이다.
옷 위로 모자 위로 환하게 쏟아지는 햇빛들이 눈에 아른거린

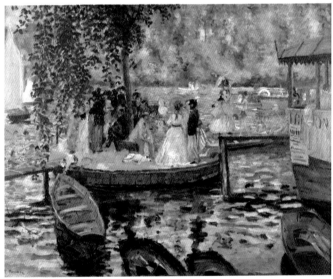

(위)
클로드 모네
라 그르누예르
1869년
캔버스에 유채
73×99.7cm
메트로폴리탄미술관

(아래)
오귀스트 르누아르
라 그르누예르
1869년
캔버스에 유채
66×81cm
스톡홀름국립미술관

오귀스트 르누아르
물랭 드 라 갈레트의 무도회
1876년
캔버스에 유채
131×175cm
오르세미술관

다. 색 자체에 어둠을 주는 명암 기법 대신 빛과 그림자 효과를 통해 명암을 주는 르누아르식 기법을 통해 작품 전체를 화사한 분위기로 연출했다.

두 점의 무도회 그림과 르누아르의 변화

〈물랭 드 라 갈레트의 무도회〉에서도 뒤쪽으로 춤추는 사람들이 보이는데, 춤추는 커플은 르누아르 작품에서 많이 등장하는 주제 중 하나이다.

다음 장을 보면 각각의 작품에 붙은 제목이 재미있다. '도시에서의 춤'과 '시골에서의 춤'이다. 비슷하면서도 대조적인 그림이다. 두 작품 속의 남자는 같은 인물로 르누아르의 친구인 폴 로테이며, 여인은 서로 다른 인물이다. 〈도시에서의 춤〉의 여인은 에드가르 드가의 모델로 시작해 인상주의 화가들의 모델로 자주 등장하고 그녀 자신도 화가였던 수잔 발라동이다. 〈시골에서의 춤〉의 여인은 이후에 르누아르의 부인이 된 알린 샤리고이다.

〈도시에서의 춤〉에서는 도회적인 이미지의 여인이 실내 무도회장 같은 곳에서 잔잔한 왈츠에 맞춰 우아하게 춤을 춘다.

오귀스트 르누아르
도시에서의 춤
1883년
캔버스에 유채
180×90cm
오르세미술관

오귀스트 르누아르
시골에서의 춤
1883년
캔버스에 유채
180×90cm
오르세미술관

〈시골에서의 춤〉에서는 나무가 있는 시골 마당에 모자가 떨어져 있다. 춤추는 무대 왼쪽 아래에서는 사람들이 고개를 빼꼼히 내민 채 쳐다보고 있다. 탁자 위에는 찻잔들이 어수선하게 널브러져 있어 왁자지껄한 축제가 한창이라는 것을 알 수 있다. 이러한 배경에서 여인은 경쾌하고 활기찬 모습으로 즐겁게 춤을 추고 있다.

그런데 두 그림을 자세히 보면 르누아르의 초기 작품들과 조금 다른 점이 있는데, 인물의 윤곽선이 확실히 더 선명해졌음을 느낄 수 있다. 〈물랭 드 라 갈레트의 무도회〉와 〈시골에서의 춤〉을 비교해보자. 〈물랭 드 라 갈레트의 무도회〉에서 여인의 얼굴 윤곽선은 부드럽게 뭉개진 듯한 느낌이 나지만, 〈시골에서의 춤〉에서 여인의 얼굴 윤곽선과 이목구비는 훨씬 또렷하게 표현되었다. 르누아르에게 무슨 변화가 있었던 것일까?

새로운 르누아르
스타일의 탄생

1881년에 르누아르는 이탈리아로 여행을 갔다가 그곳에서 라파엘로 산치오와 다른 르네상스 작가들의 작품을 보고 충격을 받는다. 자신이 인상주의 기법으로 그려온 그림이 르네상스로 대표되는 고전주의의 기준에서 너무 많이 벗어나 있었다는 생

오귀스트 르누아르
〈물랭 드 라 갈레트의 무도회〉의 부분

오귀스트 르누아르
〈시골에서의 춤〉의 부분

각을 하게 된 것이다.

이후 르누아르는 데생을 더 강화해 윤곽선이 더 선명한 그림을 그린다. 1887년에 그린 〈목욕하는 사람들〉은 이러한 변화를 잘 보여주는 작품 중 하나이다. 르누아르를 인상주의의 대표적인 화가로만 알고 있는 사람이 본다면 이 그림을 르누아르의 작품이라고 생각하기 쉽지 않을 것이다.

하지만 몇 년 후인 1890년 초에 르누아르는 본래의 인상주의 양식에 약간의 르네상스 양식이 가미된 새로운 르누아르 스타일을 선보인다. 이러한 스타일을 잘 보여주는 작품이 〈피아노 앞의 두 소녀〉이다. 1881년 이전 작품과 비교해서 보면 윤곽선이 좀 더 살아 있지만, 머리카락이나 커튼과 옷의 주름을 표현한 부분을 보면 빛의 효과를 중시하는 인상주의 기법이 다시 살아났다는 것을 확인할 수 있다.

그림은 아름다운 자매의 모습을 담고 있다. 부유한 가정에서 함께 악보를 보며 피아노 연주를 연습하는 모습이 너무나 사랑스럽다. 그림 속의 주인공은 이본느 르롤과 크리스틴 르롤 자매이다. 르누아르는 의뢰를 받아 두 자매의 모습을 여러 차례 그렸는데, 당시는 아직 사진이 나오기 전이라 부유한 집에서는 어린아이의 커가는 모습을 그림으로 많이 남겼다.

사랑스럽고 아름다운 가족의 모습을 담아낸 르누아르의 그림

오귀스트 르누아르
목욕하는 사람들
1887년
캔버스에 유채
115×170cm
필라델피아미술관

오귀스트 르누아르
피아노 앞의 두 소녀
1892년
캔버스에 유채
111.8×86.4cm
오르세미술관

을 하나 더 보자. 〈마담 샤르팡티에와 그녀의 아이들〉은 전형적인 부르주아 가정의 가족사진을 보는 듯하다. 엄마는 아이들을 사랑스러운 눈으로 바라보며 감싸듯이 안고 있다.

두 자매의 그림인가 했는데, 알고 보니 오른쪽의 작은 아이는 세 살의 남자아이다. 당시에는 남자아이에게 여자아이의 옷을 입히면 악령에게 괴롭힘을 당하지 않고 건강하게 자랄 수 있다 하여 남자아이에게 드레스를 입히던 풍습이 있었다고 한다. 그런데 드레스의 색이 파란색이다. 여자아이가 핑크, 남자아이가 블루 아니던가? 그런데 당시에는 오히려 여자아이가 블루, 남자아이가 핑크였다. 사회에 진출하는 여성이 많아지면서 강한 남자의 색인 핑크를 여성에게 사용하는 경우가 늘어났는데 그것이 지금의 '여자는 핑크'로 자리 잡게 되었다고 한다. 색채에 대한 이러한 인식의 변화가 흥미롭다.

그림을 좀 더 자세히 보니, 아이들의 머리카락과 드레스의 주름 등을 한올 한올 표현한 감각이 어마어마하다. 이 작품 속의 엄마인 조르주 샤르팡티에는 르누아르가 그린 이 그림을 매우 흡족해하며 다른 사람들에게도 르누아르를 많이 소개해주었다. 덕분에 르누아르는 경제적으로 조금 넉넉해지는 도움을 받았다.

르누아르는 오십 대 초반에 찾아온 류머티즘 관절염으로 인해 손가락을 움직이기 어렵고 어깨까지 경직되어 그림을 그리는

오귀스트 르누아르
마담 샤르팡티에와 그녀의 아이들
1878년
캔버스에 유채
153×190cm
메트로폴리탄미술관

데 많은 애를 먹었다. 그런데도 르누아르는 포기하지 않고 손에 붓을 묶은 채 계속 그림을 그렸다.

르누아르는 왜 그렇게 고통을 감내하면서 끝까지 그림을 그리려 하느냐는 물음에 이렇게 답했다.

"고통은 지나가지만, 아름다움은 남는다."

Camille Pissarro

1830~1903

카미유 피사로

퐁투아즈 시장

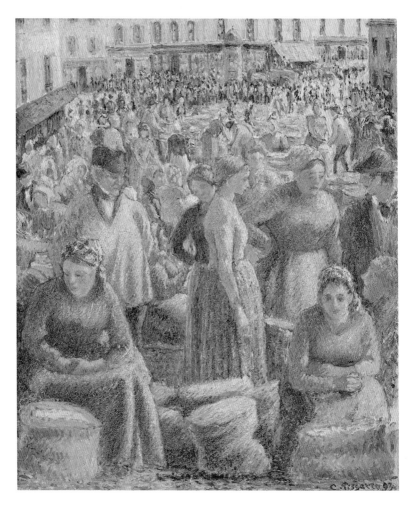

카미유 피사로
퐁투아즈 시장*
1893년
캔버스에 유채
59×52cm
국립현대미술관

시장의 활기와
피사로의 실험

이건희 컬렉션 중 하나인 1893년작 〈퐁투아즈 시장〉의 또 다른 작품명은 〈곡물류를 팔고 있는 퐁투아즈 시장〉이다. 카미유 피사로는 퐁투아즈에 살았던 1882에 〈퐁투아즈의 가금류 시장〉을 그렸고, 런던에서 퐁투아즈로 다시 돌아온 1892년과 1895년에도 퐁투아즈 시장을 많이 그렸다. 피사로는 일반 서민들의 활기로 가득 찬 퐁투아즈 시장에 많은 애정을 가졌다.

카미유 피사로는 1830년 덴마크의 세인트토머스섬에서 태어났지만, 프랑스로 건너와 결혼한 이후 1872년부터 파리 근교의 퐁투아즈에서 계속 살았다. 피사로에게 퐁투아즈는 제2의 고향인 셈이다. 폴 세잔과 폴 고갱이 퐁투아즈에 있는 피사로의 집에 자주 와서 함께 그림을 그렸던 것으로 알려져 있다.

〈퐁투아즈 시장〉은 마치 점을 찍듯이 짧게 끊어뜨리는 붓 터치로 점묘법의 느낌을 살려 그린 작품이다. 그 점묘법의 느낌이 시끌벅적한 시장의 분위기를 더욱 살려주는 듯하다. 점묘법의 느낌이 있지만, 완전한 점들로 이루어져 있지는 않다. 조르주 쇠라와 폴 시냐크를 만나 신인상주의 흐름을 접하면서 직접 점묘법에 대해 고민하고 실험해본 흔적으로 보인다.

피사로는 1870년대부터 자연과 함께 살아가는 농부의 삶을 많이 그렸는데, 〈퐁투아즈 시장〉도 주제 면에서는 그 연장선에 있는 것으로 볼 수 있다. 시장에서 곡식을 파는 건 농민들이었기 때문이다.

앞쪽의 여인들이 곡물 자루를 앞에 두고 앉아 있다. 앞을 보고 있는 이 두 여인으로 인해 그림을 보는 우리는 한순간에 퐁투아즈 시장 안으로 빨려 들어가게 된다. 곡물 자루 앞으로 가 얼마냐고 값을 물어봐야만 할 것 같다.

오른쪽에는 넥타이를 맨 한 남자가 여인들에 둘러싸여 흥정을 벌이고 있다. 왼쪽에 있는 노인은 아무도 거들떠보지 않는 것으로 보아 곡물의 주인장이거나 여기저기 구경만 하는 인물로 보인다. 왼쪽의 노인과 중앙의 여인은 1892년의 〈가금류 시장, 퐁투아즈〉에서도 비슷한 모습으로 등장한다. 저 뒤쪽으로 시장 한복판을 가득 메운 사람들 덕분에 시장 전체가 더욱 활기차고 북적거리는 느낌으로 전해진다.

자연에 충실한
풍경화

카미유 피사로는 열두 살에 프랑스 파리에서 기숙학교에 다니며 프랑스 미술 거장들의 작품세계를 경험하기 시작했다. 스물다섯 살인 1855년에는 파리에 완전히 정착하면서 본격적인 화

카미유 피사로
가금류 시장, 퐁투아즈
1892년
캔버스에 유채
개인 소장

카미유 피사로
농장과 야자수가 있는 풍경
1853년
캔버스에 유채
24.8×32.7cm
카라카스국립미술관

카미유 피사로
세인트 토마스 바닷가에서 수다 중인 두 여인
1856년
캔버스에 유채
27.7×41cm
워싱턴국립미술관

가의 길에 들어섰다.

피사로의 초기 작품세계에 가장 많은 영향을 미친 것은 풍경화의 대가였던 장 바티스트 카미유 코로이다. 그는 피사로에게 야외에 나가 자연 풍광의 실물을 직접 보며 그리도록 가르쳤다. 또 코로는 피사로에게 자연에 충실해야 한다며 자연을 주의 깊게 살펴보고 진실하게 묘사하라고 조언했다.

피사로는 직접 농사를 지으며 농민의 생활을 화폭에 담았던 장 프랑수아 밀레에게도 많은 영향을 받았다. 자연과 시골의 삶, 농부와 서민의 생활 모습을 감상적으로 잘 표현하는 장 프랑수아 밀레를 존경하며 그의 작품에서 영감을 받았다.

피사로는 1859년 파리 살롱전에 초대받아 처음 작품을 전시한다. 〈농장과 야자수가 있는 풍경〉이나 〈세인트 토마스 바닷가에서 수다 중인 두 여인〉과 같은 초기 작품을 보면 이때까지는 인상주의적 양식이 아닌 사실주의에 가까운 그림을 그렸다는 점을 알 수 있다.

피사로가 각각 스물세 살과 스물여섯 살에 그린 두 작품을 보면 세부 묘사가 매우 탁월하면서도 자연스럽다. 나무들이 살아서 숨을 쉬는 듯하고, 두 여인이 밟고 있는 땅의 흙냄새가 여기까지 나는 듯하다. 피사로가 얼마나 자연을 진실하게 표현하고자 했는지, 풍경화에 얼마나 진심이었는지가 두 그림을 통해 잘 드러나고 있다.

카미유 피사로는 언제나 자연에 충실한 풍경화를 그리되
다양한 인상주의 기법을 더해서 자연의 본질적인 아름다움에 더 깊이 다가가고자 했다.

피사로가 세부적인 묘사와 더불어 자연의 생생함까지 잘 묘사할 수 있었던 비결을 그의 말을 통해 직접 확인해보자.

하늘, 물, 나뭇가지, 땅을 한 번에 그려라.
모든 것이 같이 유지되도록 끊임없이 여러 번 그려라.
관대하게 망설임 없이 첫인상을 잃지 않도록 그려라.

인상주의의
문을 열다

카미유 피사로는 1868년 살롱전에 출품한 〈퐁투아즈의 잘레 언덕〉이라는 작품으로 비평가들과 동료 작가들에게 호평을 받으며 프랑스의 대표 화가 반열에 오르게 된다.

1870년 프랑스와 프로이센의 전쟁을 피해 가족과 함께 영국으로 피난을 갔는데, 그곳에서 마찬가지로 잠시 런던에 와 있던 클로드 모네를 만나 교류했다. 또 영국의 국민 화가 윌리엄 터너의 작품을 보면서 빛을 표현하는 새로운 방식을 접하고는 큰 충격을 받는 동시에 많은 영향을 받았다. 피사로는 이때 받은 영향으로 모네와 함께 인상주의의 문을 열게 되었다.

클로드 모네와 함께 인상주의를 창시한 카미유 피사로는 인상주의 화가들 가운데 가장 나이가 많고 인자한 성격을 지녀서

카미유 피사로
퐁투아즈의 잘레 언덕
1867년
캔버스에 유채
87×114.9cm
메트로폴리탄미술관

다양한 성격의 인상주의 화가들을 폭넓게 포용하면서 많은 영향을 끼쳤다. 특히 폴 세잔과 폴 고갱 등은 피사로를 자신들의 진정한 스승으로 여겼다.

새로운 미술을 받아들이고 실천하는 데도 주저함이 없었던 피사로는 클래식풍의 그림부터 초기 인상주의와 점묘화까지 다양한 스펙트럼의 기법과 양식을 실험했다.

프랑스로 돌아온 피사로는 1873년에 폴 세잔, 클로드 모네, 에두아르 마네, 에드가르 드가, 오귀스트 르누아르 등 열다섯 명의 화가들과 함께 새로운 모임을 만들고, 그다음 해인 1874년에 최초의 인상주의 전시회를 열었다. 1879년작 〈건초 카트, 몽푸코〉는 캔버스에 햇살을 한아름 가득 표현해낸 솜씨가 탁월하여 피사로의 인상주의 작품 중 특히나 주목할 만하다.

피사로는 1874년부터 1886년까지 총 여덟 차례 열린 인상주의 전시회에 한 번도 빠지지 않고 모두 참여한 유일한 화가이다. 그가 곧 인상주의였다.

빛의 과학,
점묘법으로 그리다

인상주의가 주류로 자리를 잡아갈 즈음인 1885년 피사로는 조르주 쇠라와 폴 시냐크를 만나 점묘법으로 대표되는 신인상주

카미유 피사로
건초 카트, 몽푸코
1879년
캔버스에 유채
45.3x55.3cm
가와무라기념DIC미술관

의를 접하게 된다. 점묘법은 인상주의를 과학적인 시각으로 재해석해 발전시킨 새롭고 신선한 기법이었다.

인상주의는 색의 3요소인 빨강·노랑·파랑을 팔레트에서 혼합해 빛을 효과적으로 표현하는 데에 집중했다면, 신인상주의의 점묘법은 빛의 3요소인 빨강·초록·파랑을 팔레트에서 섞지 않고 각각의 점으로 따로 찍어서 우리 눈에서 혼합되도록 함으로써 진정한 빛의 색채에 근접하고자 했다.

파란색 물감과 노란색 물감을 팔레트에서 혼합하면 탁한 초록색이 나오는데, 점묘법에서는 파란색 점과 노란색 점을 거의 겹치도록 촘촘하게 찍는 방법으로 초록색을 표현했다. 파란색과 노란색이 가까이 있을 때 이것을 멀리서 보면 우리 눈에서는 초록색으로 인식하는데, 이를 '색의 병치' 효과라고 한다. 점묘법은 이 색의 병치 효과를 이용한 것이었다. 검은색과 흰색의 체크무늬를 멀리서 보면 회색으로 보이는 것도 색의 병치 효과에 의한 것이다.

피사로의 1887년 작품 〈에라니에서의 건초 수확〉은 점묘법으로 그려진 작품인데, 모든 대상에 윤곽선이 없다. 오직 점으로만 모든 형태를 표현했다. 이렇게 선을 사용하지 않는 것도 점묘법의 특징 중 하나였다.

피사로는 사오 년간 점묘법을 실험해본 후에는 다시 자신만의 인상주의 양식으로 돌아간다. 가장 큰 이유는 자신의 감각을

314

카미유 피사로
에라니에서의 건초 수확
1887년
캔버스에 유채
55×66cm
반고흐미술관

카미유 피사로
흐린 아침의 몽마르트르 거리
1897년
캔버스에 유채
73×92cm
빅토리아국립미술관

카미유 피사로
저녁노을이 지는 몽마르트르 거리
1897년
캔버스에 유채
54×65cm
바르베리니미술관

드러내고 삶과 움직임을 렌더링하는 데에 점묘법이 적당하지 않았기 때문이다. 그가 그림 그리는 방식은 첫인상을 유지하고 드러내는 것인데 그러기에는 점묘법이 정해놓은 틀이 많아 시간이 너무 오래 걸리고 자유롭지도 않다고 느꼈다.

야외에 나가 햇빛 아래에서 그림 그리기를 좋아했던 피사로는 노년에 감염으로 인한 눈병을 얻자 고층 호텔 방 창가에 앉아 그림을 그리기 시작했다. 파리의 루브르호텔에 머물며 그린 '오페라 거리' 연작과 같이 그의 노년 작품들이 위에서 아래로 큰길과 사람들을 내려다보는 형태로 그린 그림이 많은 것은 이런 이유에서이다.

노년의 피사로가 그린 열네 점의 '몽마르트르 거리' 연작 역시 그렇게 그려진 작품이다. 시간과 날씨 등 빛의 변화에 따라 달라지는 몽마르트르 거리를 반복해서 그린 이 연작을 보면 입이 쩍 벌어지고 감탄이 절로 나온다.

두 그림은 몽마르트르 거리를 각각 아침과 저녁에 그린 것이지만, 전체적인 구도는 비슷하다. 양옆으로 가로수와 건물들이 배치되어 있고, 뒤쪽으로 물러나고 있는 도로의 형태가 강한 원근법을 만들어내고 있다. 그가 이전에 실험했다가 포기한 점묘법도 어느 정도 살아 있다. 특히 〈저녁노을이 지는 몽마르트르 거리〉에서는 짧고 강렬한 붓 터치가 저녁노을이 지는 황홀한 거리 모습을 잘 묘사해주고 있다.

피사로의 작품들이 유독 소박하면서도 따뜻한 느낌을 주는 이유는 빛의 효과에 주목한 인상주의 특유의 기법에 충실했기 때문이다. 왜 피사로를 모네와 함께 인상주의의 대가라고 일컫는지 알 것 같다. 이렇게 자연을 진실하게 그리려고 했던 화가, 빛의 효과에 몰두했던 화가, 풍경에 진심이었던 화가가 또 있을까?

김환기(1913 - 1974) ⓒ(재)환기재단·환기미술관

김환기, 산울림 19-Ⅱ-73 #307, 1973년

김환기, 종달새 노래할 때, 1935년

김환기, 매화와 항아리, 1957년

김환기, 여인들과 항아리, 1950년대

김환기, 10-Ⅷ-70 #185(어디서 무엇이 되어 다시 만나랴 연작), 1970년

김환기, 3-Ⅱ-72 #220, 1972년

김환기, 우주 05-Ⅳ-71 #200, 1971년

유영국(1916 - 2002) ⓒ유영국미술문화재단

유영국, 작품, 1974년

유영국, 작품, 1972년

유영국, 작품 R3, 1938년(1979년 유리지 재제작)

유영국, 작품, 1964년

유영국, 산, 1973년

유영국, 작품, 1999년

박수근(1914 - 1965) ⓒ박수근연구소

박수근, 절구질하는 여인, 1950년대

박수근, 장남 박성남, 1952년

박수근, 노상, 1950년대 중반

박수근, 나무와 두 여인, 1962년

박수근, 아기 업은 소녀, 1962년

박수근, 유동, 1963년

나혜석(1896 - 1948) *도판 : 한국데이터산업진흥원(K-data)

나혜석, 화령전작약, 1930년대

나혜석, 자화상, 1928년

나혜석, 김우영 초상, 1928년

이중섭 (1916 - 1956) *도판 : 한국데이터산업진흥원(K-data)

이중섭, 황소, 1950년대

이중섭, 흰소, 1953-1954년

이중섭, 가족과 첫눈(피난민과 첫눈), 1950년대

이중섭, 길 떠나는 가족, 1954년

이중섭, 길 떠나는 가족이 그려진 편지, 1954년

이중섭, 신문 읽는 사람들, 1950-1952년

이중섭, 도원(낙원의 가족), 1950-1952년

이중섭, 요정의 나라, 1950-1952년

이중섭, 돌아오지 않는 강, 1956년

장욱진 (1917 - 1990) ⓒ(재)장욱진미술문화재단

장욱진, 나룻배, 1951년

장욱진, 소녀, 1939

장욱진, 공기놀이, 1937년

장욱진, 자화상, 1951년

장욱진, 가로수, 1978년

장욱진, 밤과 노인, 1990년

김홍도(1745 - 1806 추정) *도판 : 한국데이터산업진흥원(K-data)

김홍도, 추성부도, 1805년

김홍도, 규장각도, 1776년

김홍도, 금강산화첩 - 총석정, 1788년

김홍도, 금강산화첩 - 만물초, 1788년

김홍도, 단원풍속도첩 - 씨름, 1745년

정선(1676 - 1759) *도판 : 한국데이터산업진흥원(K-data)

정선, 인왕제색도, 1751년

정선, 경교명승첩 - 시화상간, 1740-1741년

정선, 금강전도, 1734년

정선, 경교명승첩 - 독서여가, 1740년

안견 *도판 : 한국데이터산업진흥원(K-data)

안견, 몽유도원도, 1447년

파블로 피카소(1881 - 1973)

파블로 피카소, 검은 얼굴의 큰 새, 1951년

파블로 피카소, 한국에서의 학살, 1951년

파블로 피카소, 아비뇽의 처녀들, 1907년

파블로 피카소, 만돌린을 든 소녀, 1910년

호안 미로(1893 - 1983)

호안 미로, 구성, 1953년

호안 미로, 자화상, 1919년

호안 미로, 농장, 1921-22년

호안 미로, 어릿광대의 사육제, 1924-1925년

살바도르 달리(1904 - 1989)

살바도르 달리, 켄타우로스 가족, 1940년

살바도르 달리, 기억의 지속, 1931년

살바도르 달리, 나르키소스의 변신, 1937년

마르크 샤갈(1887 - 1985)

마르크 샤갈, 붉은 꽃다발과 연인들, 1975년

마르크 샤갈, 연인들, 1937년

마르크 샤갈, 비텝스크 위에서, 1913년

마르크 샤갈, 나와 마을, 1911년

마르크 샤갈, 생일, 1915년

폴 고갱(1848 - 1903)

폴 고갱, 파리의 센강, 1875년

폴 고갱, 설교 후의 환상, 1888년

폴 고갱, 자화상 – 레미제라블, 1888년

폴 고갱, 아를의 밤 카페와 지누 부인, 1888년

폴 고갱, 해바라기를 그리는 고흐, 1888년

폴 고갱, 우리는 어디에서 왔는가? 우리는 무엇인가? 우리는 어디로 가는가?, 1897년

빈센트 반 고흐(1853 - 1890)

빈센트 반 고흐, (고갱을 위한) 자화상, 1888년

빈센트 반 고흐, 고갱의 의자, 1888년

빈센트 반 고흐, 반 고흐의 의자, 1888년

빈센트 반 고흐, 지누 부인의 초상, 1888년

클로드 모네(1840 - 1926)

클로드 모네, 수련이 있는 연못, 1917-1920년

클로드 모네, 일본풍 다리와 수련이 있는 연못, 1899년

클로드 모네, 수련, 1916년

클로드 모네, 수련, 1915-1926년

클로드 모네, 지베르니의 일본풍 다리, 1922년

클로드 모네, 인상 – 해돋이, 1872년

클로드 모네, 양산을 쓴 여인 – 모네 부인과 아들, 1875년

클로드 모네, 아침 햇살의 루앙 대성당, 1894년

클로드 모네, 밝은 햇살의 루앙 대성당, 1894년

클로드 모네, 라 그르누예르, 1869년

폴 세잔(1839 - 1906)

폴 세잔, 생트빅투아르 산, 1887년

폴 세잔, 생트빅투아르 산과 블랙샤토, 1905년

오귀스트 르누아르(1841 - 1919)

오귀스트 르누아르, 책 읽는 여인, 1890년

오귀스트 르누아르, 라 그르누예르, 1869년

오귀스트 르누아르, 물랭 드 라 갈레트의 무도회, 1876년

오귀스트 르누아르, 도시에서의 춤, 1883년

오귀스트 르누아르, 시골에서의 춤, 1883년

오귀스트 르누아르, 목욕하는 사람들, 1887년

오귀스트 르누아르, 피아노 앞의 두 소녀, 1892년

오귀스트 르누아르, 마담 샤르팡티에와 그녀의 아이들, 1878년

카미유 피사로(1830 - 1903)

카미유 피사로, 퐁투아즈 시장, 1893년

카미유 피사로, 가금류 시장, 퐁투아즈, 1892년

카미유 피사로, 농장과 야자수가 있는 풍경, 1853년

카미유 피사로, 세인트 토마스 바닷가에서 수다 중인 두 여인, 1856년

카미유 피사로, 퐁투아즈의 잘레 언덕, 1867년

카미유 피사로, 건초 카트, 몽푸코, 1879년

카미유 피사로, 에라니에서의 건초 수확, 1887년

카미유 피사로, 흐린 아침의 몽마르트르 거리, 1897년

카미유 피사로, 저녁노을이 지는 몽마르트르 거리, 1897년

■ 참고한 책들

김환기, 어디서 무엇이 되어 다시 만나랴, 환기미술관, 2005

박규리, 한국 추상미술의 선구자 유영국, 미술문화, 2017

박완서, 못 가본 길이 더 아름답다, 현대문학, 2010

에른스트 곰브리치, 서양미술사, 예경, 2017

장경수, 내 아버지 장욱진, 삼인, 2020

장욱진, 강가의 아틀리에, 열화당, 2017

황정연, 심환지沈煥之의 서화수집과 수집 – 18세기 경화사족京華士族 수장가收藏家의

재발견, 대동문화연구 105권, 2019

Marc Chagall, My Life, Penguin Books Ltd., 2018

Lee Kun-hee
Collection

이건희 컬렉션

초판 1쇄 발행 2022년 2월 9일
초판 4쇄 발행 2022년 10월 24일

지은이 SUN 도슨트
펴낸이 이정아 **경영고문** 박시형

펴낸곳 서삼독

마케팅 이주형, 양근모, 권금숙, 양봉호 **온라인마케팅** 신하은, 정문희, 현나래
해외기획 우정민, 배혜림 **디지털콘텐츠** 김명래, 최은정, 김혜정 **경영지원** 홍성택, 이진영, 임지윤, 김현우, 강신우

출판신고 2006년 9월 25일 제406-2006-000210호
주소 서울시 마포구 월드컵북로 396 누리꿈스퀘어 비즈니스타워 18층
전화 02-6712-9861 **팩스** 02-6712-9810 **이메일** info@smpk.kr

ⓒ SUN 도슨트(저작권자와 맺은 특약에 따라 검인을 생략합니다)
ISBN 979-11-6534-445-0 03600

• 서삼독은 ㈜쌤앤파커스의 임프린트입니다.
• 이 책은 저작권법에 따라 보호받는 저작물이므로 무단전재와 무단복제를 금지하며,
 이 책 내용의 전부 또는 일부를 이용하려면 반드시 저작권자와 출판사의 서면동의를 받아야 합니다.
• 잘못된 책은 구입하신 서점에서 바꿔드립니다.
• 책값은 뒤표지에 있습니다.